世界名畫家全集　　何政廣主編

波蒂切利 Botticelli

藝術家出版社

翡冷翠的美神

波蒂切利
Botticelli

何政廣◉主編

藝術家出版社

目　錄

前言

今天，到義大利翡冷翠旅遊的人，一定會去參觀烏菲茲美術館。這座美術館是義大利文藝復興美術的寶庫。館中最吸引觀眾的就是波蒂切利的兩幅最馳名傑作〈春〉與〈維納斯的誕生〉。一九七七年九月我到烏菲茲美術館參觀時，從右方入口上到二樓，這兩幅名畫就掛在第一個陳列室，畫前擠滿觀眾。十五年後再度重訪名畫，整修後的烏菲茲入口改在左側，上到二樓的第一間大陳列室，這兩幅名畫仍是主角，畫面經過修補塗上很厚帶著反光亮油，但觀眾盛況依舊。〈春〉與〈維納斯的誕生〉原是祕藏在翡冷翠近郊梅迪奇家族卡斯特拉別墅，直到一八一五年以後移到烏菲茲美術館，公開給一般人欣賞。

波蒂切利的〈維納斯的誕生〉，描繪愛與美的女神維納斯，在大海之中誕生，她站在大蚌的殼上，西風之神塞佛羅斯把她送上岸邊，「時間」的精靈女神霍拉趕緊拿著披風，在海邊迎接她，象徵著愛與美的赤裸女神第一步走近人間的時候，第一件事就要「修飾」與「遮蓋」。〈春〉亦稱〈維納斯的統治〉，描繪愛與美的樂園，經維納斯統治，雖然氣氛美麗，景象璀璨絢爛，而西風摧殘春花之患，並不能解決，以象徵崇高的美，是人類最高的生活理想，但不應疏忽自然律法的基本關係。

波蒂切利(Sandro Botticelli 一四四五～一五一○)是文藝復興早期翡冷翠偉大畫家。他原本是感情濃厚的唯美主義者，透過其氣質高超作品，令人一眼望見當時義大利人生存的觀念在改變，他站在時代重要的一邊，引發全盛的文藝復興巔峰世紀。當歐洲進入十五世紀時，自然主義在現實精神之中，發生萌芽。這種啟發文化進步的力量，在美術作品裡具體呈現。李皮承繼安吉里柯的風格，尊重自然觀念的意識，已經嶄露頭角，而波蒂切利更是青出於藍，對自然的關心，尤其顯著，趣味和愛好自然天性，與主觀相通的想像力在繪畫間，表現得一覽無遺。

這種不同於其他畫家的觀念表現，提前引起基督教國家的人民，意識到真正人生的獨立意義，與宗教信仰之間的有機關係，不應因效忠神聖，而疏忽了解決自己生存問題的責任。古代精神的復活，基督教的信仰傳統與吸收當時所謂異教思想的發展合一，使得歐洲文化，由人文主義走進基督教精神對現實理想的確切深入，而使其信仰本質之中，引起哲學與科學的進展。這就是文藝復興的全部精神。而波蒂切利正是掌握著這條通路的鎖匙，開啟這扇大門的機關。

波蒂切利生時才氣縱橫，獲得翡冷翠實際統治者羅倫佐‧迪‧梅迪奇禮遇，一生完成許多表現驚人的創作。但他晚年落寞，死後他的名字被人遺忘。一直到一八六七年才由英國美術史家查得對證資料。到了二十世紀，波蒂切利的名字才在世人心目中成為偉大藝術家的符號。而他晚年所作但丁《神曲》插畫，一百頁詩篇素描，也被肯定為極貴重的傑作。

何恭上

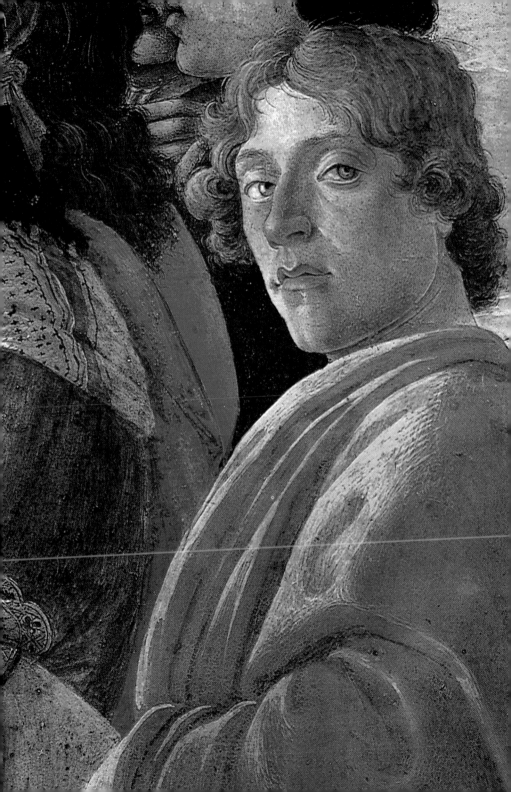

翡冷翠的美神
波蒂切利的生涯與藝術

　　十五世紀義大利繪畫的發展，以馬薩喬爲首的翡冷翠派成爲主流，受到國際哥德式風格啓發，翡冷翠文藝復興進入黃金時代。從十五世紀中葉開始，翡冷翠的梅迪奇家族勢力大增，建設豪華宅邸與紀念性建築，聘請藝術家製作壁畫裝飾。在羅倫佐·迪·梅迪奇時期，翡冷翠的文化藝術發展到達高峰。波蒂切利就是在十五世紀翡冷翠繪畫史上佔有特殊地位的早期重要畫家。

　　波蒂切利的繪畫能力，極受梅迪奇家族有「豪華王」之稱的羅倫佐賞識，受其聘請製作很多繪畫，同時也受到當時聚集在羅倫佐周圍的人文學者思想的影響，新柏拉圖主義啓發了他對古典主義傳統與中世紀潮流的結合，吸收了前人和同時代藝術家作風的雄偉和氣質，經過熔煉，探索獨自的詩情與曲線的趣味結合裝飾的構成，創造了獨特的美之世界。後來，他又對新任翡冷翠聖馬可修道院院長道明會修士撒沃那羅拉的異教神祕思想產生共鳴，陷入宗教狂熱，撒沃那羅拉被處火刑後，他又沈浸在悲痛中，錯綜複雜的社會生活體驗一度反映在其繪畫作品裡。晚年更在不受人們注意中孤獨離開人間。因此，整體看來波蒂切利的一生繪畫藝術創作生涯，有輝煌燦爛，也有孤獨憂鬱的時光，反映在他的繪畫中顯出氣象萬千。後世的人，讚美波蒂切利繪畫中，描繪

波蒂切利自畫像
〈東方三博士的禮拜〉
（局部）　1475 年
蛋彩畫畫板（前頁圖）

聖母子與少年聖約翰
（薔薇園的聖母）
1468 年
蛋彩畫白楊木板
93×69cm
巴黎羅浮宮美術館

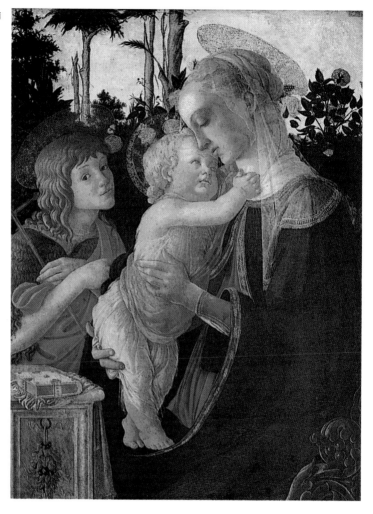

出無限的嫵媚之美，追求理想美而又忠於現實，他是最高的代表
。而他畫中表達了帶有憂鬱感的獨特詩情，更表現了非凡的想像
力與創造力。

童年與學生時代

山德羅‧波蒂切利（Sandro Botticelli, 一四四五～一五一〇）
本名亞歷山德羅‧馬利亞諾‧菲利佩皮（Sandro di Mariano di

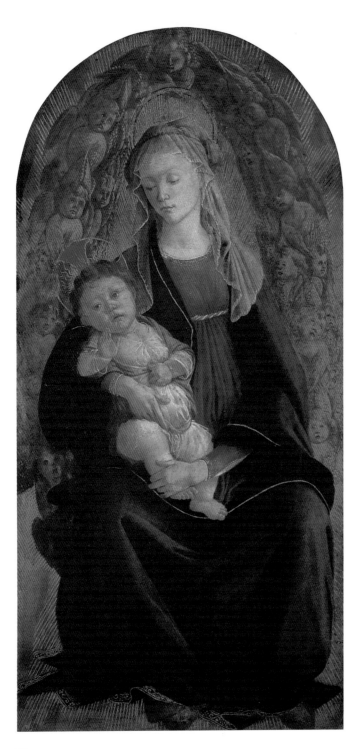

火焰樣式光背的聖母子
1469～70 年
蛋彩畫畫板
120×65cm
翡冷翠烏菲茲美術館

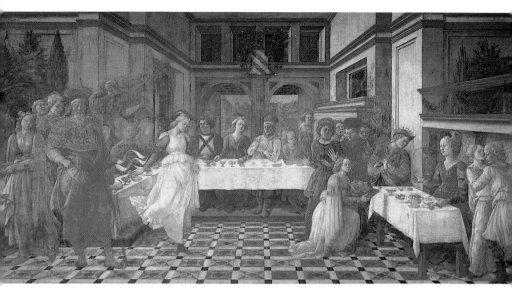

菲利波・李皮　亨羅得的饗宴　1452～66 年　濕壁畫　普拉多大教堂

Filipepi），他父親名為馬利亞諾，母親為美拉爾達。波蒂切利是
他們家中排行第四的么子，誕生於靠近翡冷翠的亞諾河附近奧尼
桑德教區的維亞・努奧瓦，亦即今天的維亞・德爾・波爾切拉那。
因為這一教區接近亞諾河與姆紐涅河，擁有地利之便，商業相當
繁榮。他的父親與許多其他當地人一樣，從事鞣皮工作。以後，
因為家中四位兒子的工作關係，使得家庭漸次富裕，並且擁有房
子、土地、葡萄園、工作室。

　　關於波蒂切利的最初文獻是出現於一四五八年的財稅申報單
中。他父親馬利亞諾的這份申報單當中記載著：家有四子，關於
波蒂切利則這樣寫著：「讀書，身體贏弱。」他父親的這一記載
表示了這位當時十三歲少年具備內在的精神性特質。他的性格或
許就來自於多病的幼年時期吧！而且在他許多作品當中，也可以
看到這種憂鬱的情形。

畫家的出發

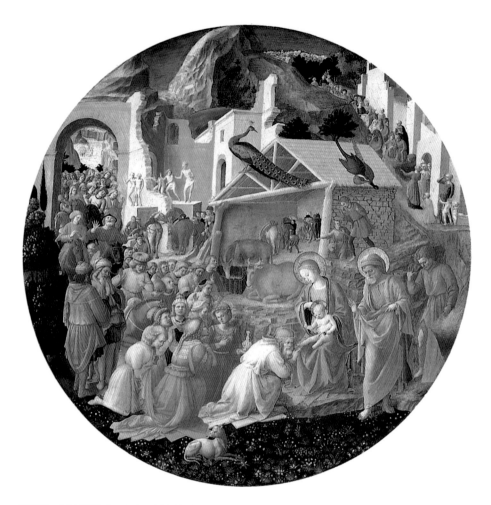

菲利波・李皮及助手　東方三博士的禮拜　1445 年　蛋彩畫畫板　直徑 137.2cm　倫敦國立美術館

　　一四六四年的時候，波蒂切利進入弗拉・菲利波・李皮（Fra Filippo Lippi, ca.一四〇六～六九）的畫坊，成爲他的弟子。

　　一四六九年在他父親的財務申報單中，提到他在家中作畫。似乎他已經獨立從事繪畫製作。同年十月九日他的老師李皮去世。就在隔年，波蒂切利開設他個人的畫坊。當年六月十八日到八月十八日之間，他在這一畫坊當中，製作了獲得人們頌揚的寓

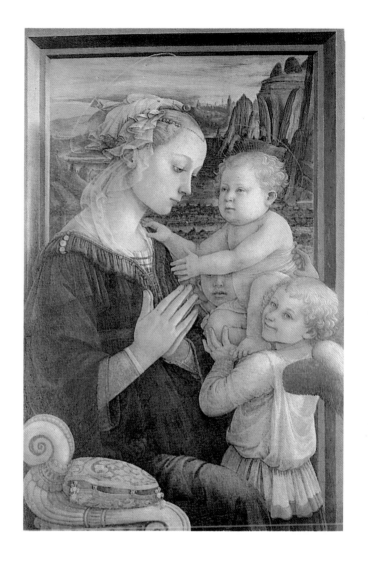

意作品〈剛毅〉。這一作品是裝飾在翡冷翠相當重要的商業審判庭當中的作品。足見他在翡冷翠的藝術環境當中受到矚目。

　　一四七二年波蒂切利加入藝術家組織的聖路加公會。此時他收了老師李皮的十五歲兒子菲里皮諾・李皮（F.Lippi, 一四五七～一五○四）為弟子。往後他們成為親密的友人，並且小李皮也是他最早的工作伙伴。波蒂切利在翡冷翠從事繪畫製作當中，留下

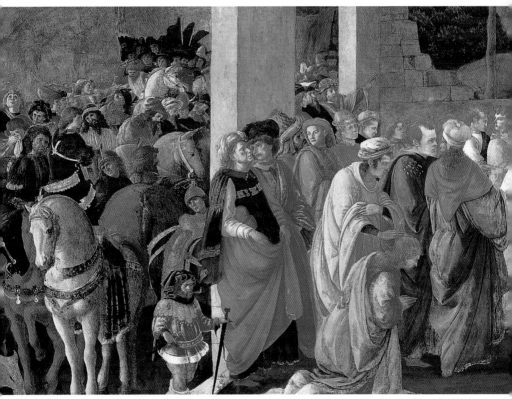

東方三博士的禮拜　　1467 年　　蛋彩畫畫板　　50×136cm　　倫敦國立美術館

重要的作品是一四七四年的〈聖塞巴斯提安〉（現存柏林）。這一　　圖見 34 頁
年他也到比薩繪製一連串的濕壁畫。但是不知何故，他並沒有完
成這些作品。正是這一時期，他與被視為翡冷翠權力重心的梅迪
奇家族建立起親密的關係。

繪畫風格的形成與展開

　　藝術評論家指出，波蒂切利藝術風格的構成要素有三種。這些
要素在他一四七〇年極為早期的作品當中已經十分清楚了。這一年

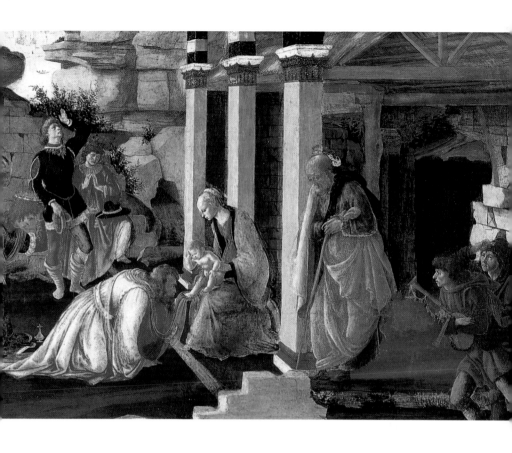

他結束了弗拉‧菲利波‧李皮畫坊的學徒生涯。

　　第一個要素是人像的臉部特徵。這一特徵可以從李皮的藝術表現當中看到。早在波蒂切利在李皮畫坊學習時，這一樣式就已經建立起來了。而且這樣的表現方式在他成熟期的作品當中也是

圖見 15 頁

如此。李皮對於波蒂切利的影響，可以從李皮的名作〈聖母子與兩位天使〉當中的許多地方看到。

　　李皮是馬薩喬（Masaccio，一四○一～二八）的弟子。他將老師藝術表現上的堅硬量感加以緩和，轉變成富有想像力的型態，此外一反這位偉大藝術家所表現的嚴謹的英雄主義色彩，使用色

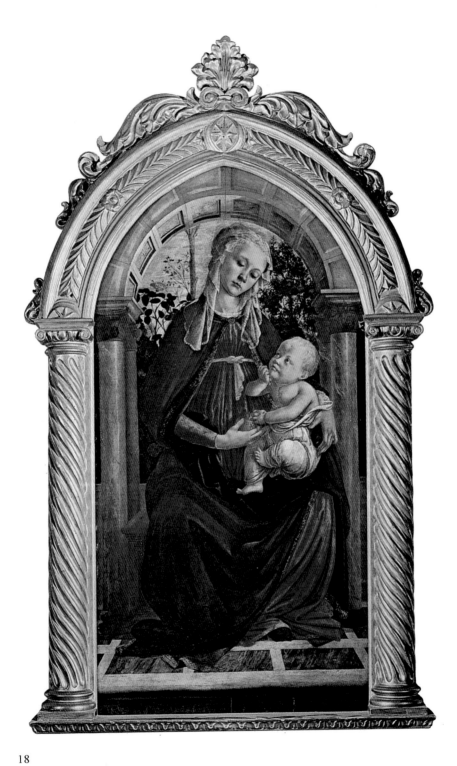

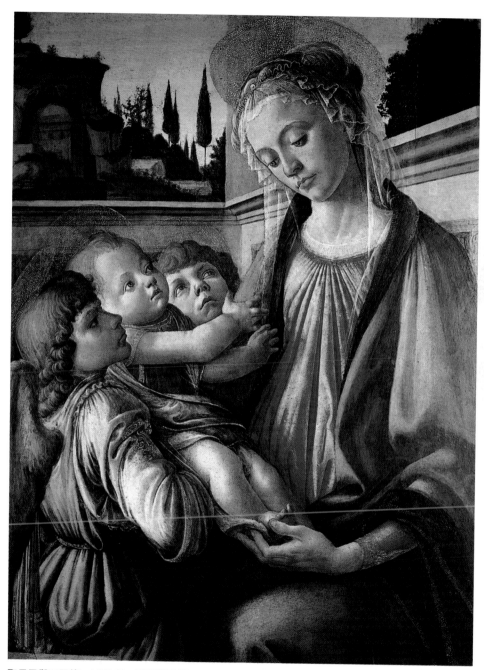

聖母子與二天使　1470 年　蛋彩畫畫板　100×71cm　拿坡里卡波迪蒙杜國立美術館（上圖）
薔薇園的聖母　1470 年　蛋彩畫畫板　124×65cm　翡冷翠烏菲茲美術館（左頁圖）

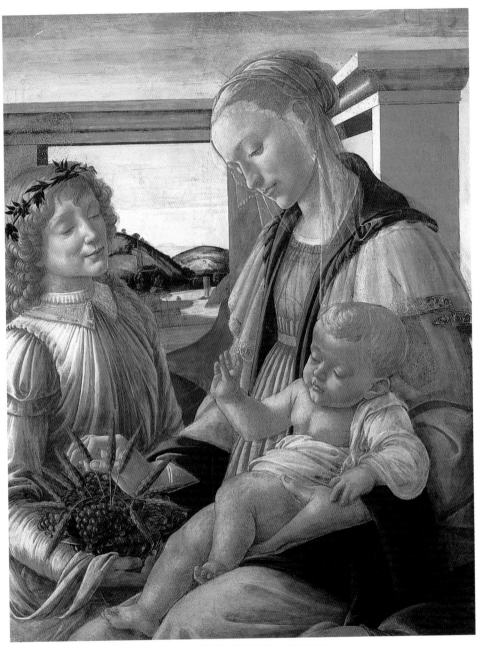

聖母子與天使（聖體的聖母）　1470 年　蛋彩、油畫畫板　85×64.5cm
波士頓伊莎貝拉・斯杜瓦特・加德納美術館（上圖）

聖母子與天使（局部）　1470 年　蛋彩、油畫畫板（右頁圖）

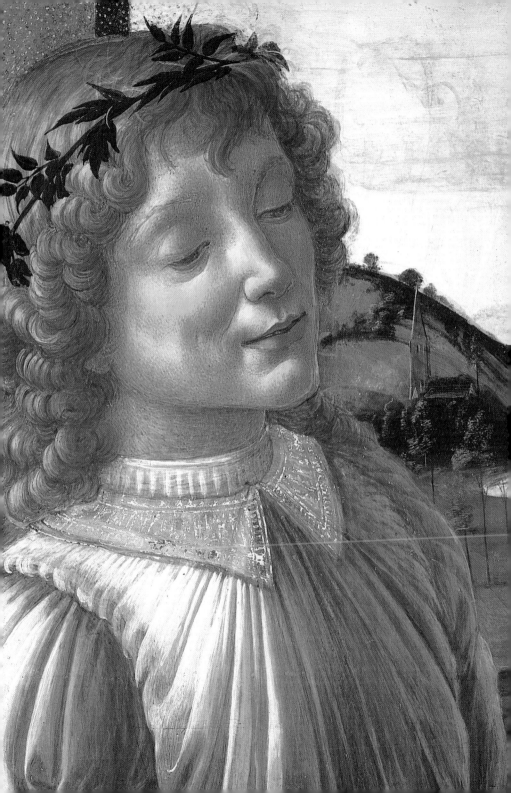

彩豐富的筆調，表現出現實感。我們在李皮的作品當中，也可以看到從翡冷翠藝術走到文藝復興的因素。只是在李皮以後的第三代藝術家，譬如皮埃羅·德爾·波拉伊沃羅與安德尼奧·德爾·波拉伊沃羅（A. del Pollaiuolo, ca.一四三一～九八）兄弟、以及安德尼奧·德爾·維洛其奧（A. del Verrocchio,一四三五～八八）等人，又依據自己的特質，再次改變馬薩喬所使用的線條與色彩，完成新的樣式。

至於說波蒂切利的另外兩種要素，則在安德尼奧·德爾·波拉伊沃羅與安德尼奧·德爾·維洛其奧的繪畫當中可以發現到。一種要素是，波拉伊沃羅的動感線條與洋溢著力度的力感，他經由這種方式，以側面像表現出堅實的感覺，並且使得動作產生嶄新的表現。另一種要素則是從維洛其奧的作品中學習得來的。維洛其奧的作品中，使用耀眼的色彩反射，將輪廓線表現成幾乎不明顯的線條，細膩地完成如同融入搖動的空氣中之型態，於是呈現出好像可以使用雙手觸摸的物質性效果。

在波蒂切利的作品當中就是由以上這三種要素所構成的。但是，他並不是機械性地將以上三種要素加以統合，而是基於這三種要素，創造出無與倫比的獨特樣式。

作品表現稍顯哀愁與憂鬱表情

特別是他吸收了李皮的風格，在自己作品上表現出稍顯哀愁，並呈現出內在性的憂鬱表情。他所關心的並不是人物的背景，而是人像的表現。當然他依循向來重視線條的傳統，然而他有時依據自己的表現目的來活用線條，有時則使用線條，表現出根據感情需要所變形的型態。在他晚期作品當中，這樣的手法特別明顯。只是，他與一些藝術家不同，終其一生持續保有自己的這些樣式。然而，因為主題的不同，似乎可以看到線條與色彩愈加地受到他的重視。

青年肖像　1470～73 年　蛋彩畫畫板　51×33.7cm　翡冷翠帕拉蒂那畫廊（畢迪美術館）（右頁圖）

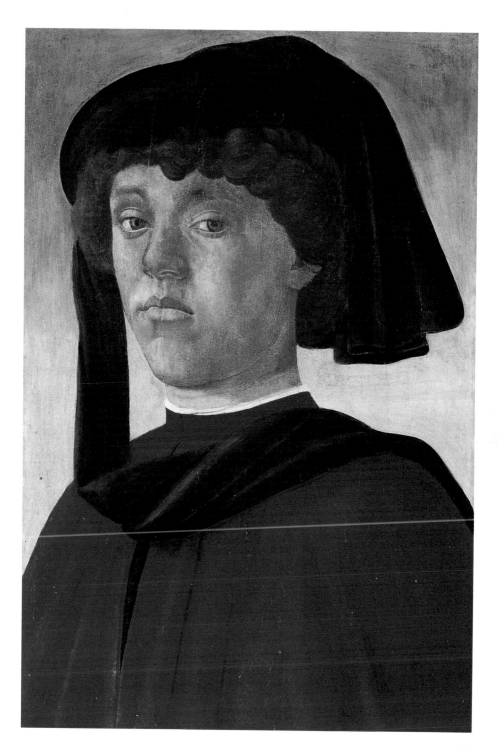

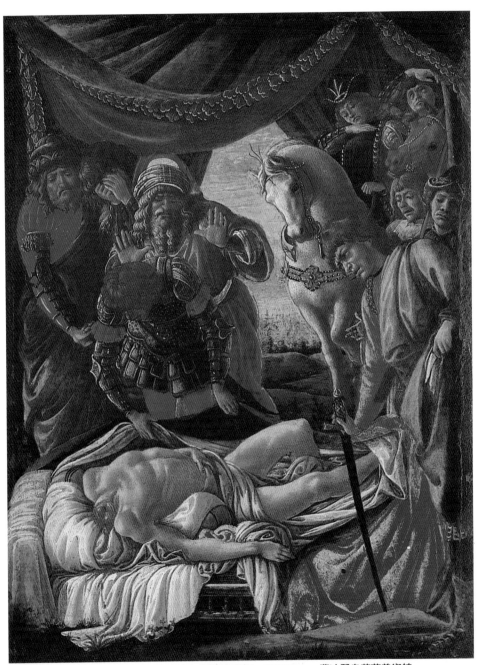

佛羅菲爾涅斯遺體的發現　1469～70 年　蛋彩畫畫板　31×25cm　翡冷翠烏菲茲美術館

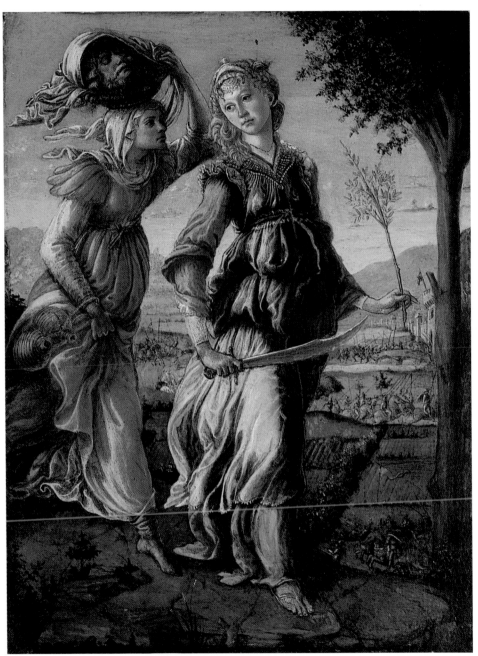

朱蒂特的凱旋　1469～70 年　蛋彩畫畫板　31×24cm　翡冷翠烏菲茲美術館

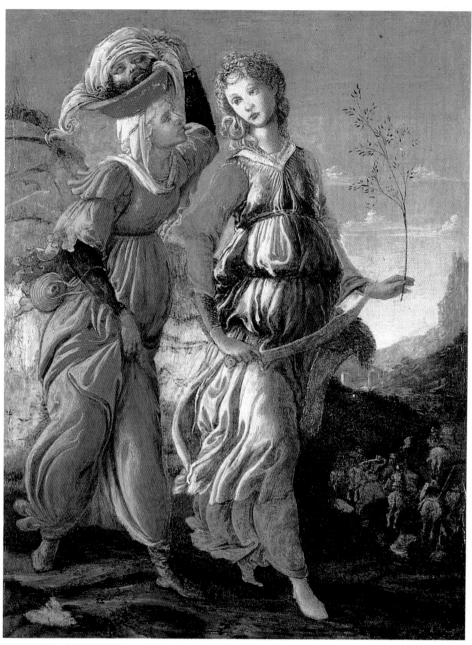

朱蒂特的凱旋（手持橄欖枝） 1468～69年 蛋彩、油畫畫板 29.2×21.6cm 美國辛辛那提美術館

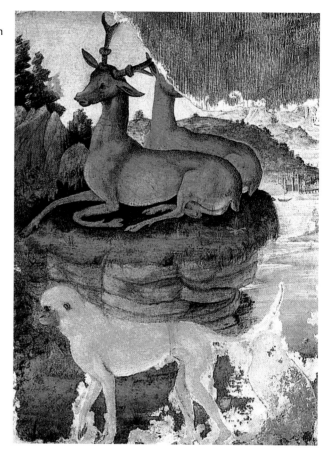

有兩隻鹿的風景　1468～69年
蛋彩、油畫畫板　29.2×21.6cm
美國辛辛那提美術館
畫在左頁圖〈朱蒂特的凱旋〉
原畫的背面

　　晚期作品當中，幾乎不再看到維洛其奧的影子，而是色彩相當地純
粹清澈，表現出令人炫目的強烈感。他晚期作品屬於表現主義的風
格。

　　　波蒂切利的初期作品，已經明顯地呈現出他樣式上的特質。
特別是從李皮的藝術表現所吸取養分的臉部表現上更是如此。這
樣的影響可以從烏菲茲美術館所藏的〈薔薇園的聖母〉、〈火焰
樣式光背的聖母子〉中看出。在這兩件李皮作品中的聖母，可以
明顯地發現長長伸展開的自由的關節。這樣特有樣式呈現出李皮
的特異性。〈薔薇園的聖母〉當中的聖子是維洛其奧樣式，而〈火
焰樣式光背的聖母子〉當中的聖嬰，則可看出波蒂切利風格的來

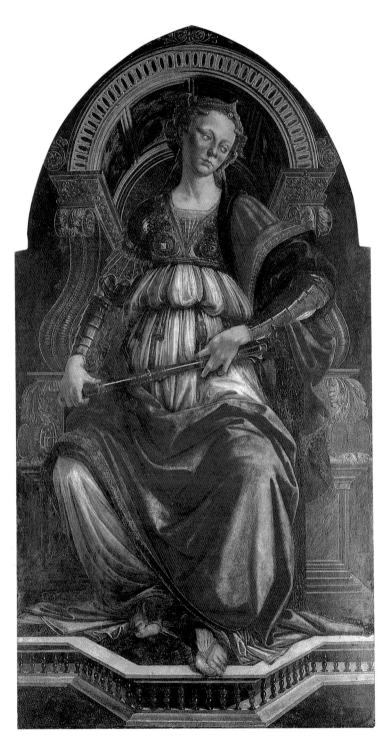

節制 1469〜70 年 蛋彩畫畫板
167×88cm 翡冷翠烏菲茲美術館

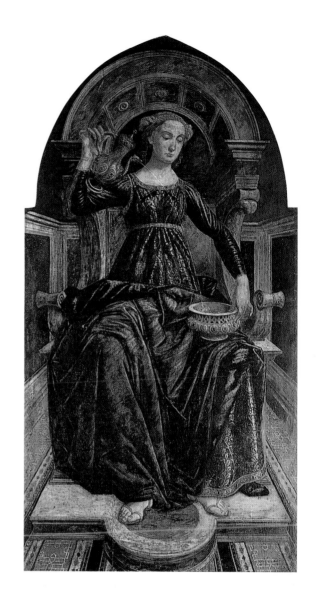

剛毅 1470 年 蛋彩畫畫板
167×87cm 翡冷翠烏菲茲美術館
（左頁圖）

源。在後者的聖嬰表現上，可以發現出自內心的神聖精神，他一
方面表現出接受祝福的姿勢，同時在臉部卻呈現出憂鬱的神情。
這樣的表現手法無疑對波蒂切利影響甚巨。

早期作品中的名作〈剛毅〉

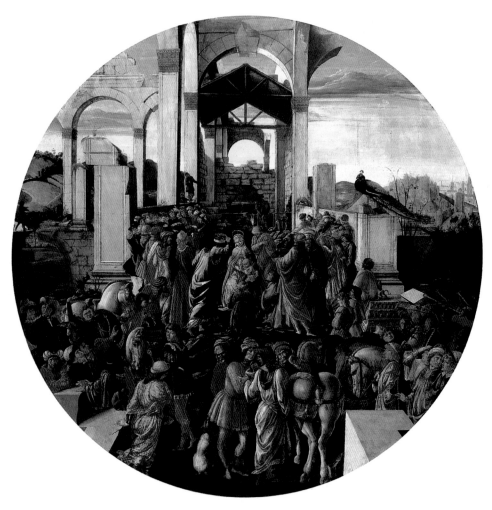

東方三博士的禮拜　1470～74 年　蛋彩畫畫板　直徑 131.5cm　倫敦國立美術館

　　至於說波蒂切利早期作品當中的名作首推〈剛毅〉。這一作品是一四七〇年六月委託波蒂切利製作，同年八月十八日支付款項。原本訂畫兩幅，卻因爲聖路加公會的畫家們群起抗議，而被撤銷其中一件作品。〈剛毅〉畫作當中的螺旋狀手靠源出維洛其奧。這一擬人像就高高地坐在這樣的寶座上面。只是，她臉上所表現出苦於思索的緊張感，顯然是來自安德尼奧・德爾・波拉伊

東方三博士的禮拜
（局部）
1470～74 年
蛋彩畫畫板
倫敦國立美術館
（右頁圖）

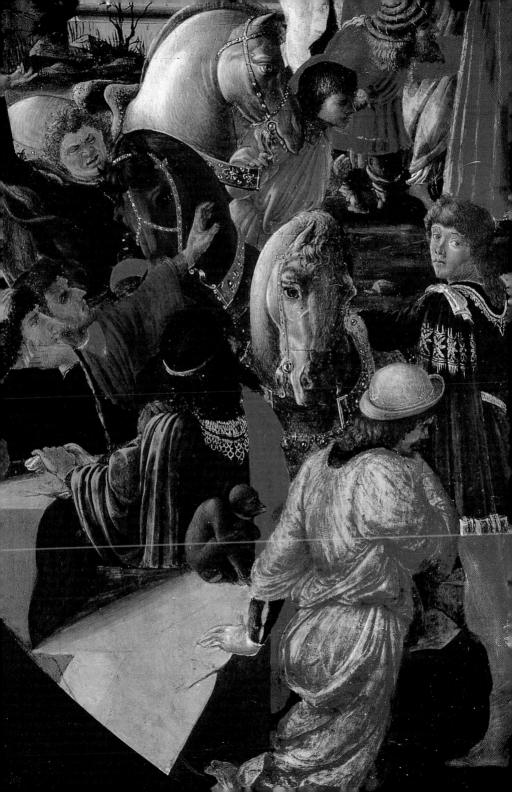

沃羅的風格。

〈剛毅〉這一擬人像的甲冑上所閃亮的青色琺瑯與金屬光澤，
充分顯示出波蒂切利對於金銀雕工的熟悉。至於說衣服質料則是受
到維洛其奧的影響。但是，這位女性擬人像身上所散發出的活力則
是波蒂切利所特有的風格。從這一作品可以發現，波蒂切利如何繼
承當代兩位偉大藝術家之表現，並以個人的手法表現的例子。

〈聖母子〉構成波蒂切利各種要素總和

現今藏於波士頓伊莎貝拉・斯杜瓦特・加德納美術館的〈聖
母子〉，可以說是構成波蒂切利各種要素的總和。當然這幅作品
構圖出自弗拉・菲利波・李皮，但是人物的型態已經融合纖細的
表現，在表情上相當的複雜。聖子耶穌從母親的膝蓋伸展開身體
，祝福著天使所呈上的葡萄與麥穗。圖中的葡萄與麥穗象徵著聖
餐上的聖體，這樣的表現遠較十五世紀以來使用石榴的傳統還要
具備象徵意味。

此外他也嘗試描繪聖經上的故事。〈佛羅菲爾涅斯遺體的發現 〈圖見 24 頁
〉展現出悲劇性的真實氣氛。亞敘大將佛羅菲爾涅斯的身體橫仰床
上，而聚集在這一遺體四周的臣下們，表現出驚訝、哀傷、失望
的表情。這些人身上所穿著的甲冑與華麗的服飾，在粗重布幕的
襯托下，使得畫面整體洋溢著憂鬱、恐怖的氣氛。此外〈朱蒂特 圖見 25、26 頁
的凱旋〉當中的希伯萊女英雄與她侍女穿著飄逸的服飾，輕鬆地
闊步在曙光當中。這樣的表現卻一掃〈佛羅菲爾涅斯遺體的發現
〉當中的奇異表現，洋溢著活潑的氣氛。

肖像畫顯出敏銳的心理緊張感

波蒂切利也遵循十五世紀翡冷翠的肖像傳統，開始描繪肖像畫
。他的肖像畫固然具有人為與慶賀的要素，卻也顯示出敏銳的心理

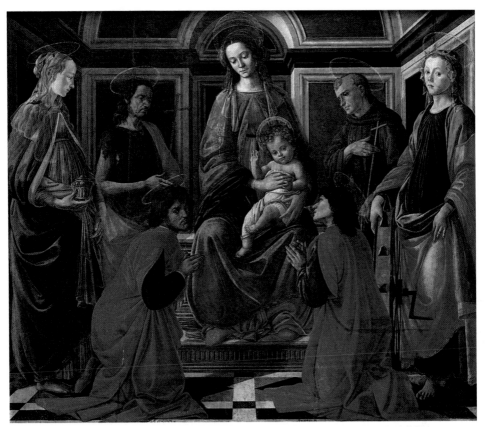

聖母子與馬格達拉的瑪利亞、洗禮者約翰、聖柯士馬斯、聖方濟、亞歷山大的聖女卡達莉娜
1470～72年　蛋彩畫畫板　170×194cm　翡冷翠烏菲茲美術館

圖見 35 頁

緊張感。譬如說,〈持著老柯吉莫貨幣的男子〉即為一例。這一作品暗示了他與梅迪奇家族的密切關係,但是關於畫中人物為何的說法,則莫衷一是。最具備說服力的是,畫中人物是波蒂切利的二哥安德尼奧。因為,這一人物的神情頗像烏菲茲美術館〈東方三博士

圖見 9 頁

的禮拜〉畫中的波蒂切利自畫像。此外,有些記載提到安德尼奧為梅迪奇家族製作貨幣。這位男子的眼光嚴肅,但是卻具有令人心曠神怡的優雅表情。他以端正、遒勁的雙手持著金色貨幣。背景則描繪著曲折的亞諾河。這樣的表現手法,在當時翡冷翠繪畫當中屢屢可見。

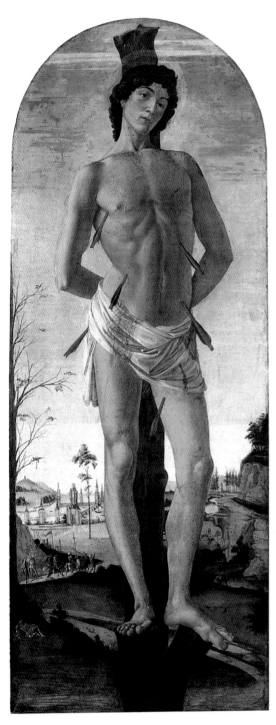

聖塞巴斯提安　1474 年　蛋彩畫白楊木板
195×75cm　柏林國立美術館

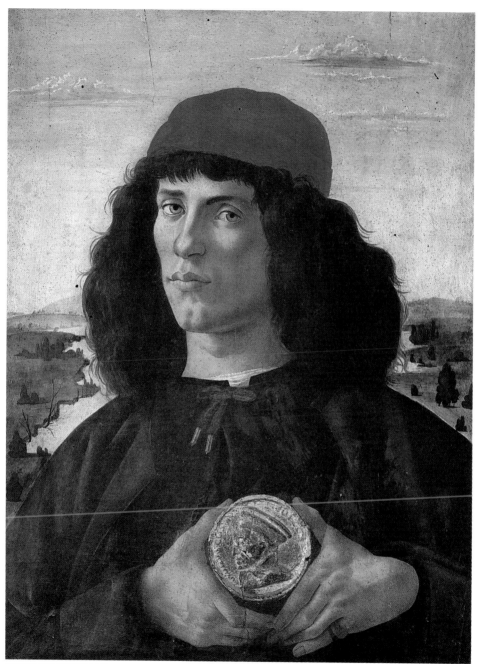

持著老柯吉莫貨幣的男子　1474～75 年　蛋彩畫畫板　57.5×44cm　翡冷翠烏菲茲美術館

由以上波蒂切利作品的形成與發展過程，可以知道在一四七〇年左右，他自己的獨特樣式已經形成了。這樣的作品表現風格，更因為接受了梅迪奇家族的一些有力人士的訂單，而愈加呈現出人文主義的色彩了。

波蒂切利與梅迪奇家族

　　一四七五年，他描繪了賽馬旗子的標誌，這一比賽是為向豪華王羅倫佐・迪・梅迪奇（Lorenzo de'Medici，一四四九～九二）弟弟朱利亞諾（一四五三～七八）表示敬意所舉行的。隔年，教皇希克斯多斯四世（Sixtus IV，在位一四七一～八四）策動帕茲（Pazzi）家族展開反梅迪奇家族的暴動，朱利亞諾因此而被殺。結果這一陰謀失敗，帕茲家族的陰謀者多數被殺。波蒂切利將處死這些陰謀者的場面，描繪在執政廳而獲得梅迪奇家族的青睞。受到梅迪奇家族庇護的波蒂切利，因此展開活躍的繪畫創作時代。他在一四八〇年擴大自己的畫坊，並且聲望崇隆，擁有眾多弟子與助手。這一時期所描繪的〈聖奧古斯都〉，顯著地受到卡斯達諾（Andrea del Castagno，一四二三～五七）的影響。

　　羅倫佐・迪・梅迪奇為了與教廷和解，展開新的文化政策。於是波蒂切利在一四八一年十月二十七日被派遣到羅馬，描繪西斯丁教堂的濕壁畫。一四八二年二月因為父親的去世，在十七日領完報酬後返回翡冷翠。回到翡冷翠後，他在一四八二年十月五日與當時最著名的畫家，亦即吉蘭岱奧（D.Ghirlandaio，一四四九～九四）、佩爾吉諾（Il Perugino,ca.一四五〇～一五二三）、皮埃羅・德爾・波拉伊沃羅（P.del Pollaiuolo,ca.一四四一～九六以前）等人，從市政府手中接受了翡冷翠普拉奧利宮「百合之廳」的濕壁畫訂單。但是，翌年他因為受到羅倫佐委託製作喬凡尼・波卡喬（G.Boccaccio,ca.一三一三～七五）的小說《德卡美濃》（Decameron，一三四八～五三）當中的「那斯達吉奧・德里・奧涅

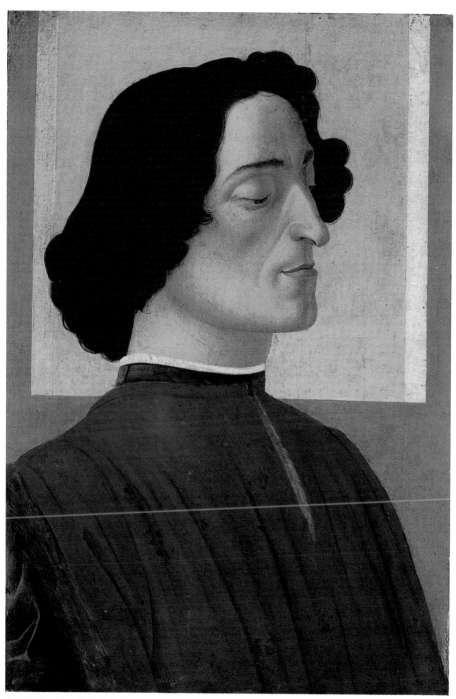

朱利亞諾・迪・梅迪奇肖像　1476 年　蛋彩畫畫板　54×36cm　貝爾卡蒙卡拉拉學院

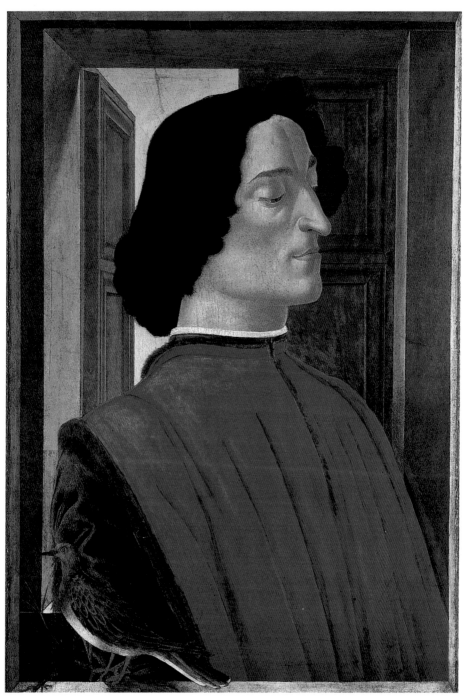

朱利亞諾・迪・梅迪奇肖像　1476～77 年　蛋彩畫畫板　75.6×52.6cm　華盛頓國立美術館

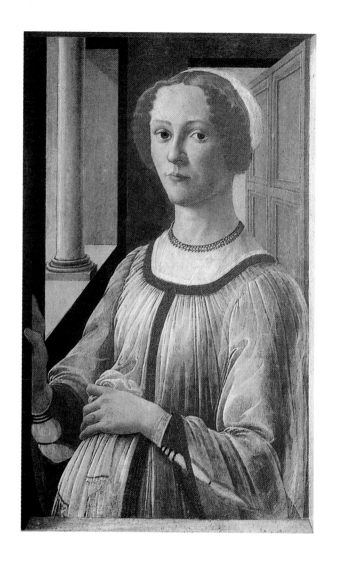

婦人肖像　1471 年
蛋彩畫畫板　65.7×41cm
倫敦維多利亞&亞伯特美術館

斯蒂故事」的四張插畫，而中止了這一工作。同年他也受到羅倫
佐的委託，製作沃斯特拉近郊的斯佩達萊特別墅的一連串壁畫。
一四八七年他又接受翡冷翠市政廳的行政負責人的委託，描繪了
市政廳接待室的圓形繪畫。現代美術史家認為這一作品就是〈石
榴聖母〉。

波蒂切利與梅迪奇家族的新柏拉圖主義

　　在波蒂切利最爲活躍的繪畫時期，產生幾件最高的藝術傑作。這樣的傑作不只使得波蒂切利的名聲受到藝評家的肯定，也使得來到美術館的觀賞者讚嘆不已。在他最旺盛的時期所製作的作品，幾乎都是在梅迪奇家族的庇護下，或者是在這一家族的周遭環境的影響下所完成的。在這裡我們先要敘述梅迪奇家族最爲有名的人物，以及他們對於當時翡冷翠的文化、政治、美術等的歷史性貢獻。

　　梅迪奇家族財富的創造者是柯吉莫・迪・梅迪奇（Cosimo de'Medici，一三八九～一四六四）。爲了有別於同名的最初之大公爵，後人將其稱之爲老柯吉莫。在一四三〇年代，以阿爾比茲（Rinaldo degli Albizzi，一三七〇～一四四二）家族爲中心的貴族控制著翡冷翠，老柯吉莫與這一政敵對立，結果被關入市政廳的監獄，一四三三年被處以流放之刑。但是一年以後，卻又受到新選出的市議會的邀請而返回翡冷翠，受到人們熱烈的歡迎。他在義大利各地擁有梅迪奇銀行組織，在國外又擁有分公司，他以這種強大的財富爲基礎，著手建立由自己所控制的政權。

　　梅迪奇家族對於藝術的熱中開始於老柯吉莫。他將許多值得注目的重要建築物委託給當時的偉大建築師們。除此之外，原本在菲拉拉舉行的宗教會議，也因爲他的雅量與名聲，而在翡冷翠舉行。於是他不只握有文化建設的主導權，在以宗教會議爲首的廣大宗教領域當中也是如此。一四三九年老柯吉莫成爲翡冷翠的行政長官。一四五七年他在加萊吉建造別墅，並在此地舉行柏拉圖哲學的聚會。一四六四年於此去世。

　　梅迪奇家族以其聲譽，將翡冷翠團結起來，確保了翡冷翠的控制權。他一方面維持翡冷翠的共和國制度，一方面將行政長官委任給值得信賴的部屬。於是，他不必經由革命的動盪，就得以將原有制度改變成完全的政府制度。只是，這樣的計畫在他死後

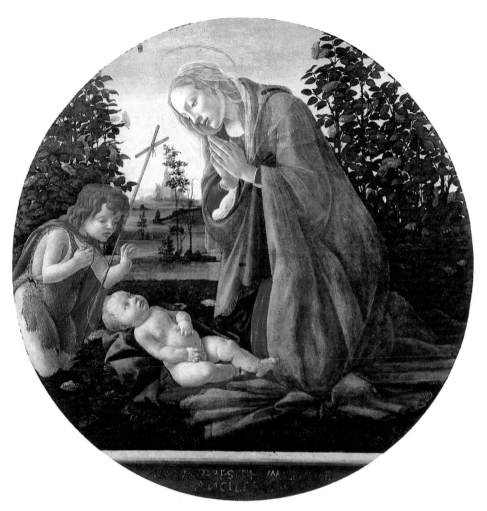

禮拜幼兒基督的聖母與少年聖約翰　1481年　蛋彩畫畫板　直徑96cm　比亞傑札市立美術館

卻無法實行。主要原因是梅迪奇家族當中，缺乏足以實行這一計畫的人。固然這樣，在老柯吉莫死後，梅迪奇家族依然繼續繁榮著。他的兒子皮埃羅・依爾・哥特索（Piero il Gottoso., 一四一六～六九）繼續在位，雖然他患有痛風症，卻還是繼續控制著翡冷翠，並且著手準備把位置交給兒子羅倫佐與朱利亞諾。一四七一年市民們還是把該市的統治權委任給他的兒子羅倫佐，於是羅倫佐也就實際掌握了政權。

41

歷代教皇肖像　聖柯奈里斯、聖卡利士杜斯　1481 年　濕壁畫　梵諦岡西斯丁禮拜堂

羅倫佐開啟十五世紀文化研究契機

　　羅倫佐比起他的祖父還要對翡冷翠更善盡職責。因為他將翡
冷翠的市民利益，置於個人家族之上。他採取翡冷翠利益優先政

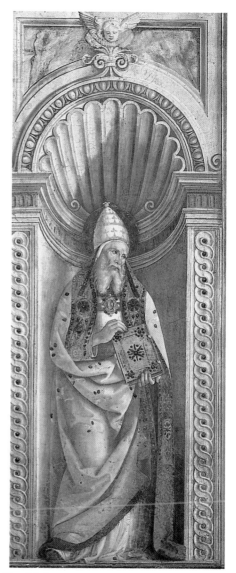

聖索都、聖阿尼肯杜士　1481 年　濕壁畫　梵諦岡西斯丁禮拜堂

策，將此視為廣域的文化政策之一環，於是將藝術家、文學家派遣到以翡冷翠為中心的多斯卡那地區之外的地方。因此翡冷翠與義大利的其他都市產生了某種文化的連帶感。

羅倫佐從一四七八至一四九二年去世為止，從事解決義大利

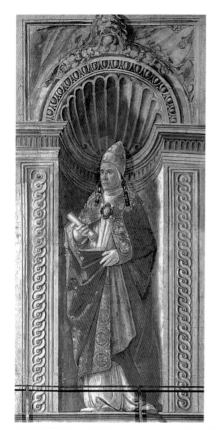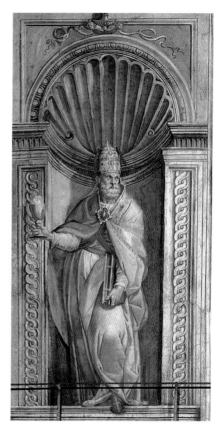

聖馬肯利尼士、聖馬肯士一世　1481 年　濕壁畫　梵諦岡西斯丁禮拜堂

的政治問題之餘更積極推動翡冷翠的藝術、文化活動。就政治而言，他與義大利各地的諸侯締結和平條約，於是成功地防止了法國、西班牙的入侵。他爲了使義大利的統一而握有主導權，成功地平息了一四七八年沃特拉城市的叛變。再者，就文化而言，他將馬爾希奧斯・菲其諾（M.Ficino. 一四三三～九九）、阿紐洛・波里茲亞諾（A.Poliziano, 一四五四～九四）、比可・德拉・米蘭德拉（Pico della Mirandola, 一四六三～九四）這樣的哲學家、詩人、人文主義者聚集在一起，開啓了十五世紀所開始的文化研究的重要契機。在這一契機下，再次發現了古代希臘、羅馬文化，確

聖希克斯壯斯二世、聖史杜華尼士一世、聖魯基士一世　1481 年　濕壁畫　梵諦岡西斯丁禮拜堂

立起世界人文主義的思想。如此一來，在翡冷翠一地，各種藝術製作的工坊異常地興盛，成為義大利藝術的中心之地。

當時的翡冷翠有兩大工坊，一是維洛其奧工坊，另一是多明尼哥‧吉蘭岱奧工坊。在維洛其奧的工坊當中，有達文西，以及波蒂切利、皮也特洛‧佩爾吉諾，以及許多無名的藝術家在學習著。至於吉蘭岱奧的工坊當中，以後則成為米開朗基羅的學習之地。在這種翡冷翠的藝術環境當中，梅迪奇家族進取、積極的精神，影響許多藝術家。波蒂切利的藝術作品，則在這一環境中達到表現手法的頂點。

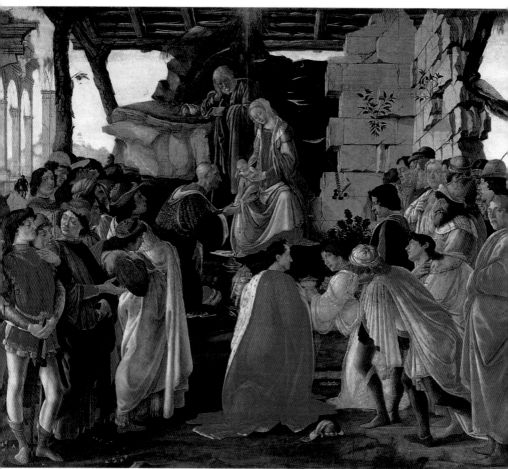

東方三博士的禮拜（杜・拉瑪禮拜圖）　1475 年　蛋彩畫畫板　111×134cm　翡冷翠烏菲茲美術館

〈東方三博士的禮拜〉
畫出波蒂切利與梅迪奇家族關係

　　波蒂切利與梅迪奇家族之間的關係，可以從烏菲茲美術館當
中的〈東方三博士的禮拜〉當中看到。這一幅作品當中描繪了許
多當時人的肖像，構圖方面充分顯示出波蒂切利自己藝術的成熟
之處。他將自己所學得的各種藝術家的風格巧妙地結合，展現在

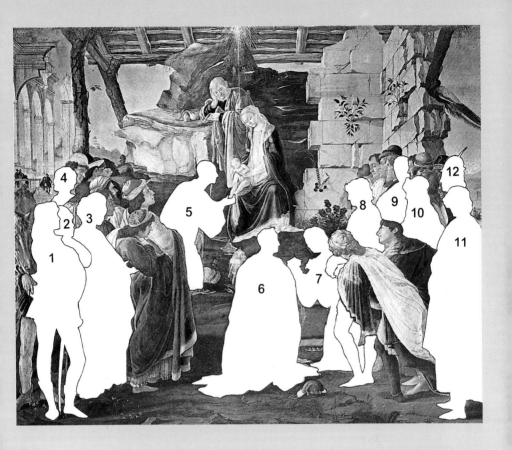

東方三博士的禮拜圖解析　111 × 134cm　翡冷翠烏菲茲美術館藏

1）羅倫佐・迪・梅迪奇
2）阿紐洛・波里茲亞諾
3）喬宛尼・杜拉・米倫杜拉
4）委託者　克斯巴勒・德爾・拉馬
5）柯吉莫・梅迪奇
6）皮埃羅・依爾・哥特索
7）喬宛尼・梅迪奇
8）朱利亞諾・迪・梅迪奇
9）菲利波・史特羅茲
10）喬宛尼・阿吉羅布洛
11）波蒂切利自畫像
12）羅倫佐・杜那波尼

註：上記畫中人物的認定，近年曾有不少異論提出。

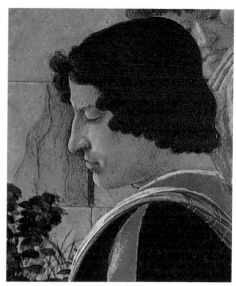

東方三博士的禮拜（局部） 羅倫佐像　1475 年　　　東方三博士的禮拜（局部）朱利亞諾像　1475 年

東方三博士的禮拜（局部）　老柯吉莫像　1475 年

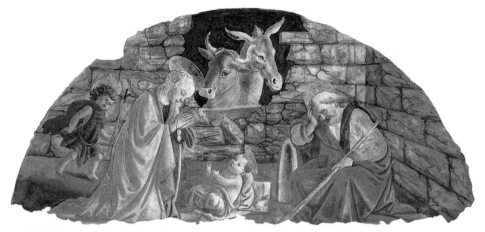

基督誕生　1476〜78 年　濕壁畫　200×300cm　翡冷翠聖瑪利亞‧諾拉教堂（上圖）
東方三博士的禮拜　1481〜82 年　蛋彩畫畫板　70×103cm　華盛頓國立美術館（背頁圖）

這一幅畫面當中。特別是他能夠將當時的人物準確地表現在歷史性的瞬間當中。只是，在整體畫面當中，洋溢著品格高雅的哀愁氣氛。關於畫中的人物，經過研究解析，這一作品表現出三種值得注意的特色：第一是整體表現出相當流暢的線條，第二是使用了波蒂切利本人自創的效果卓著之類似亮麗黃昏之金色裝飾，第三則是如同兩件朱蒂特故事畫當中所表現的空氣感一般，洋溢在相當複雜的空間當中。

〈基督誕生〉這一半圓形的濕壁畫，或許與〈東方三博士的禮拜〉有關。這幅畫作在十九世紀被揭下來，放置於中央窗戶之上部。一九八二年經由皮也特萊‧杜雷工坊謹慎地修復，因為重新描繪，使得作品多少呈現出模糊的感覺。然而從單純的效果而言，卻也呈現出色的效果。這種以矩形石頭所創造出的廢墟空間表現，雖然不及〈東方三博士的禮拜〉這樣的廣大空間，卻也擁有同質的表現手法。

〈基督誕生〉的畫面，色彩清澈，金色調的黃褐色與閃動的青色是畫面的主要色調，這些都表現出濕壁畫的特有色彩。圖右聖約瑟夫的思維表現，彷彿如同〈東方三博士的禮拜〉當中的聖約瑟夫一般。至於聖母的表情已經呈現出波蒂切利特有的柔美風格

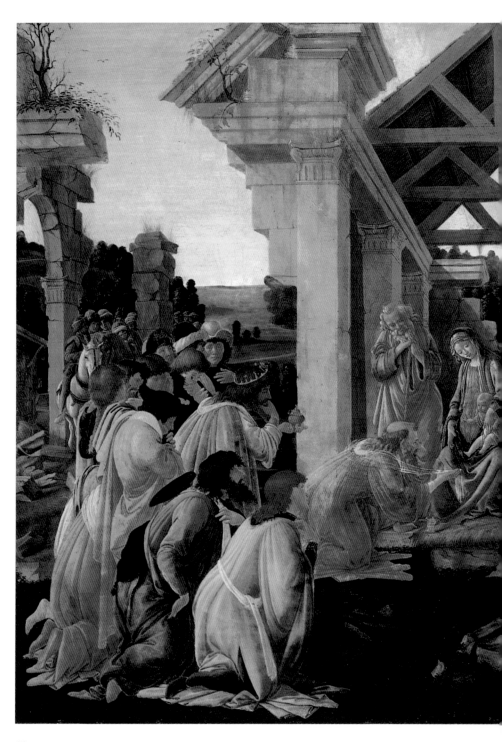

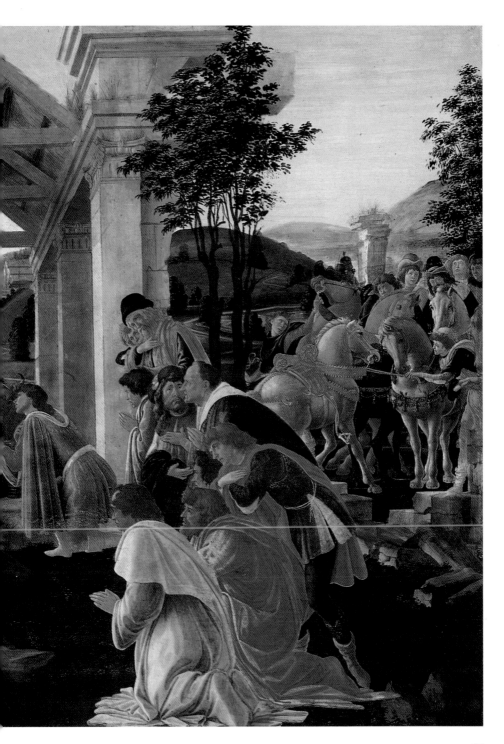

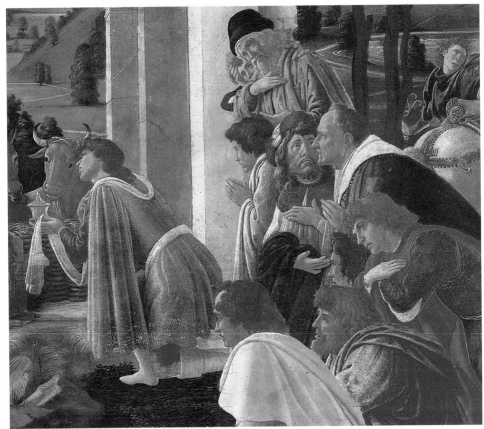

東方三博士的禮拜（局部） 1481～82 年　蛋彩畫畫板　華盛頓國立美術館（上圖、右頁圖）

。連牆壁後方的牛、驢也因為基督的誕生，表現出喜悅之情。這幅作品在以前被懷疑為並非波蒂切利的作品，經過這一次的修復，則足可斷定是波蒂切利的真蹟。其製作年代，據推測大約是一四七六至七八年之間，近乎〈東方三博士的禮拜〉。

同一時候，波蒂切利受到委託製作殺害皮埃羅・迪・梅迪奇兒子朱利亞諾的叛亂者肖像於市政廳當中。朱利亞諾在一四七八年反梅迪奇家族的叛亂當中被殺身亡。波蒂切利所描繪的朱利亞諾的肖像畫有不少件，但是只有一幅作品是朱利亞諾生前所畫成，其他的作品則為死後所畫的。這些作品是否為波蒂切利所繪製

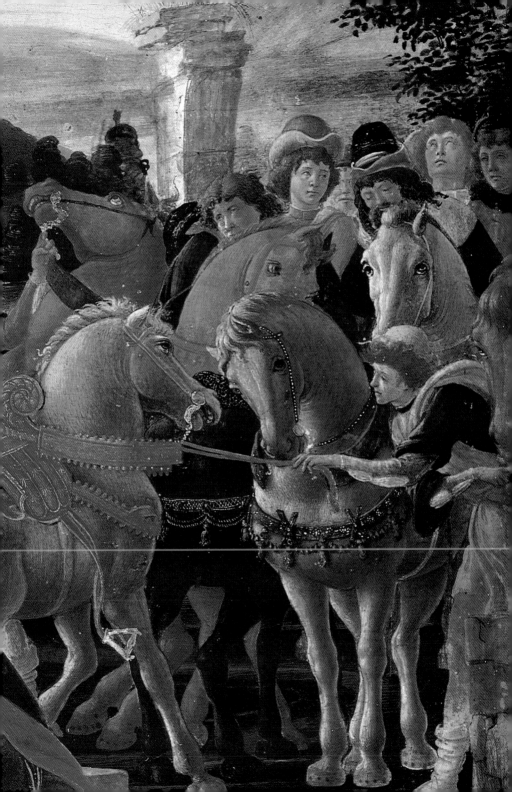

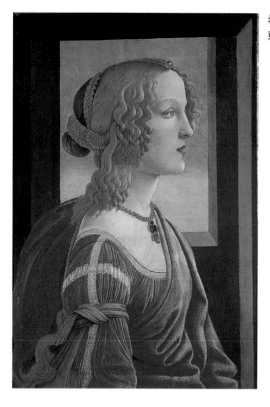

希蒙涅特肖像　1480 年　蛋彩畫畫板
東京丸紅株式會社

，爭議頗多，而關於製作年代、作品的先後等等，則因爲保持現
況不近理想，難以判定。或許從那時候開始，波蒂切利開始製作
個人肖像畫。

憂愁的〈希蒙涅特肖像〉

　　一般認爲，在波蒂切利的肖像畫當中籠罩著一股「流放的哀
愁」。這一時期所製作的女性肖像畫有〈希蒙涅特肖像〉。他在
這幅作品當中使用明確並且精妙的手法，描繪出畫中人物的微妙
憂愁。雖然沒有明確的證據確定這幅作品是否爲波蒂切利所製作
，然而就其風格而言，應爲他本人所製作。但是，傳說上畫中人
物是朱利亞諾的戀人，這樣的傳說雖是推測，相反地卻也使畫中
人物的魅力更爲增高。

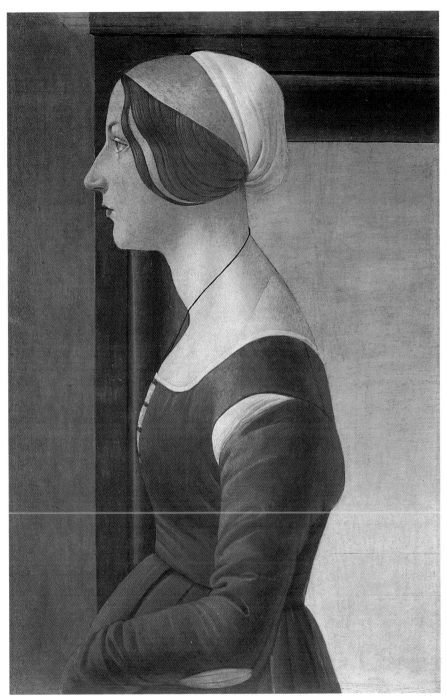

希蒙涅特肖像　1478 年　蛋彩畫畫板　61×40cm　翡冷翠帕拉蒂那畫廊（畢迪美術館）

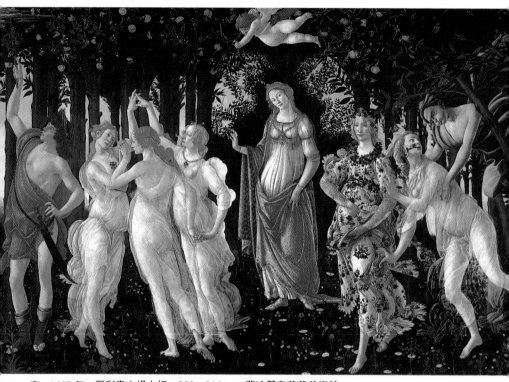

春 1482年 蛋彩畫白楊木板 203×314cm 翡冷翠烏菲茲美術館

〈春〉、〈維納斯的誕生〉

　　梅迪奇家族是當時文化環境的擁護者，同時也是中心人物。
這一家族委託波蒂切利製作了兩件十分重要的作品，這就是〈春
〉、〈維納斯的誕生〉。依據美術史家的研究，幾乎同意這兩幅
名畫的製作年代大抵是一四七七至八六年之間。這兩件作品的訂
購者是皮埃羅‧依爾‧哥特索從兄弟之子，亦即梅迪奇的旁支羅
倫佐（一四六三～一五○七）以及喬凡尼（一四七二～一五○三
，羅倫佐豪華王的長男）的狄‧皮埃爾法蘭契斯可‧迪‧梅迪奇
兄弟。這一旁支因為反對羅倫佐的高壓控制，而被稱為「人民的
梅迪奇」。

梅爾克里烏斯（雄辯之神）

梅爾克里烏斯（希臘語為梅爾庫斯）傳說為活躍於天地間英俊而敏銳的使者，是秘儀傳授者，導引死者到達彼岸的靈魂引導者，又是「理性」、「雄辯」、「學問」之神。在此畫中，梅爾克里烏斯手持兩隻怪獸曲卷的魔杖，撥動頭上雲霧。從理性的霧擴展到情念的露，這個行為象徵了對天上的睿知與美的憧憬。

維納斯

樂園的統治者維納斯，站在天人花樹背景前，扮演女祭司角色。右手舉起手勢表示歡迎來到「維納斯領國」之意。與波蒂切利另一幅畫〈維納斯的誕生〉的甜美飄逸之「天上的維納斯」相對照，這幅畫是描繪「世俗的維納斯」，富含知性的節度與人間的寬大、典雅而十足的中庸性。從雙足穿上鞋子，亦可看出是理想的人間性之擬人化意象（維納斯與梅爾克里烏斯之外均為裸足）。畫中維納斯已懷胎，此擬人化的表現並非臆測。原畫維納斯為等身大，被譽為文藝復興女性像的代表傑作。

丘比特（愛神）

愛神丘比特是愛與美的女神維納斯的兒子，希臘人稱做愛羅斯（Eros），他是諸神中的愛神。傳說任何人只要中了丘比特的箭，便會愛上中前後第一眼所見到的人。頑皮的丘比特往往拿愛神的箭惡作劇，造成不相配的愛侶，因此有人說他是瞎子。不過另一說是他的母親維納斯為了懲罰他而把雙眼遮住。此畫中描繪出「盲目的愛」之擬人化。丘比特正拉緊燃燒著愛之火的黃金箭準備射向貞潔的三美神。

塞佛羅斯（西風之神）

長著大翅膀的西風之神塞佛羅斯，從空中飛舞而下，雙手摟抱芙羅拉。藍白色的風神等於空氣的擬人化。塞佛羅斯燃起愛戀的熱情，吹向花神芙羅拉紅唇，花神口銜盛開的春花。西風其實是春風、愛之風，在此含有春來了與快樂之愛的雙重寓意。

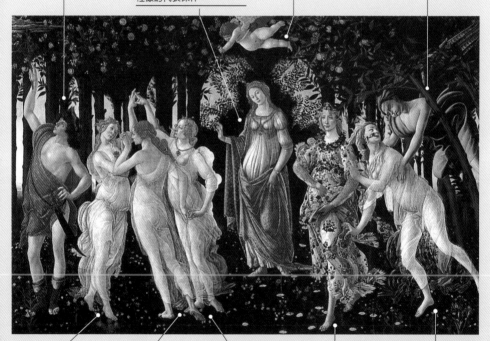

三美神「愛」（歡樂）

維納斯的侍女三美神，維納斯的屬性（美德）三個擬人像。這位美，熱情而陶醉的表情，被視為「愛」與「歡樂」的圖像。

三美神「貞潔」（青春）

這位背向著我們的美神，顯出無邪的表情，頭髮無任何裝飾，一般被視為「貞潔」的擬人像。丘比特的愛之箭，正要射向這位貞潔女神。

三美神「美」

這位美神，擁有華美容貌，高貴的表情，閃耀光輝的金髮，髮型髮飾華麗，顯露優雅的神態，正是「美」的擬人像。「美」的左手與「貞潔」的右手相握，其右手則與「歡樂」的左手相合，高舉在「貞潔」的頭上方，帶著祝福之意。

春的女神普莉瑪薇拉

穿著華麗花紋衣裳與帶著花環的春之女神普莉瑪薇拉，婉然微笑，散撒著維納斯的「愛」之花──薔薇。畫中人物與〈維納斯的誕生〉中的季節女神霍拉，屬於同一人物──春（季節）的女神。臉龐是不規則橢圓形，額角很高，睫毛稀少，下巴微突，是翡冷翠美女的典型。

芙羅拉（花神）

古羅馬的花之女神芙羅拉，與希臘的花神克羅莉斯屬同一人物（希臘語的拉丁語化）。她口中含著薔薇與矢車菊，寓意花之精靈。

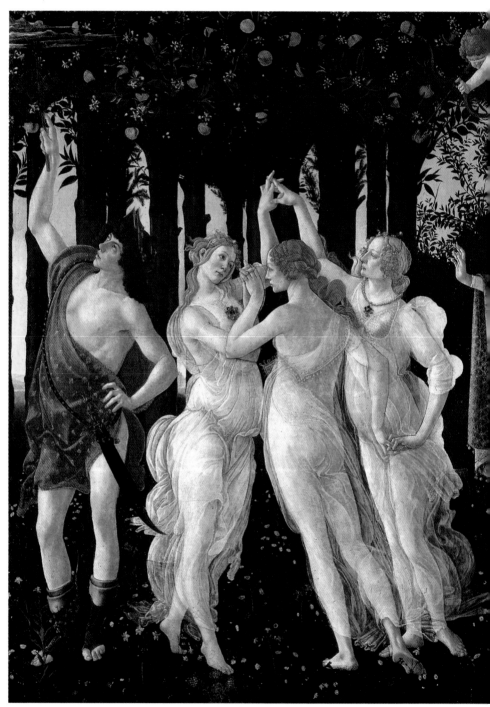

春 1482 年 蛋彩畫白楊木板 203×314cm 翡冷翠烏菲茲美術館

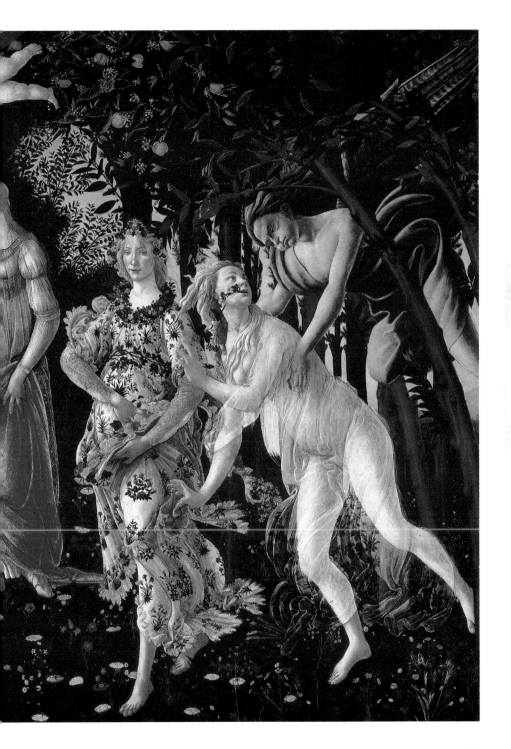

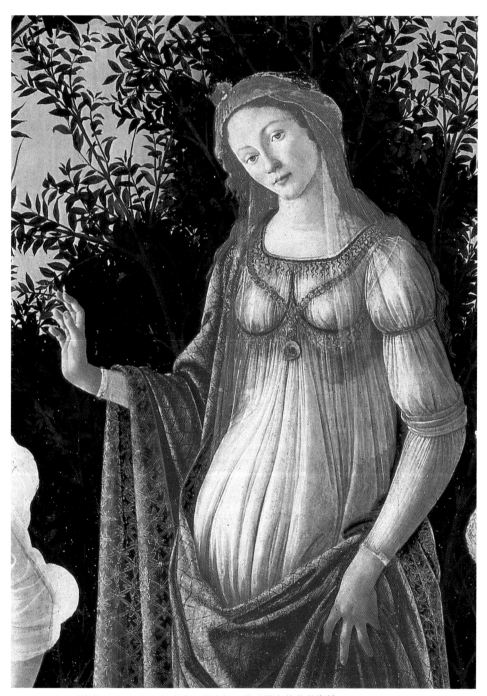

春（局部） 維納斯 1482年 蛋彩畫白楊木板 翡冷翠烏菲茲美術館

春（局部）　春神　身著華麗衣裳散著薔薇花，代表春之女神普莉瑪薇拉

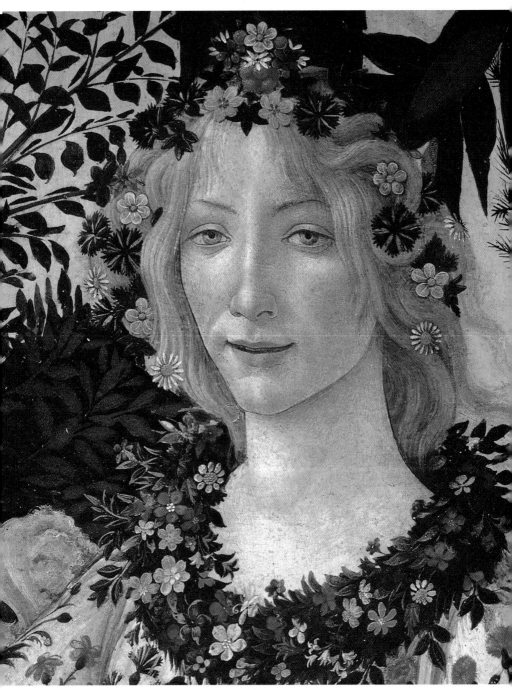

春（局部） 春神普莉瑪薇拉 1482 年 蛋彩畫白楊木板 翡冷翠烏菲茲美術館

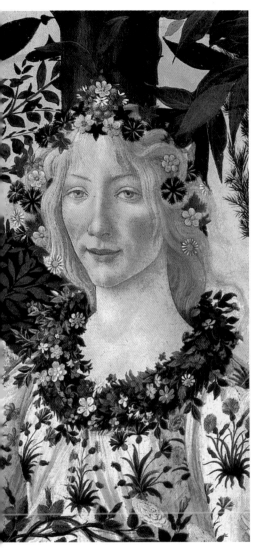
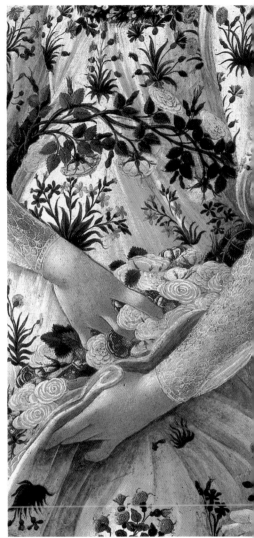

春（局部）　春神普莉瑪薇拉的衣裳　1482 年　蛋彩畫白楊木板　翡冷翠烏菲茲美術館

　　狄・皮埃爾法蘭契斯可・迪・梅迪奇師事於馬爾希奧斯・菲
其諾。後來他委託波蒂切利製作位於卡斯特拉別墅的濕壁畫〈春
〉、〈維納斯的誕生〉。這暗示著這兩幅作品是基於新柏拉圖
主義的思想所繪畫的作品。新柏拉圖主義是融合基督教義與柏拉
圖思想於一爐的思想，十五世紀的哲學家當中最為有名的是菲其

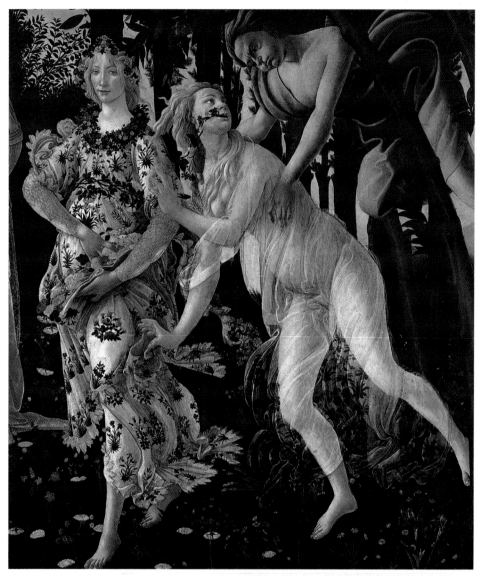

春（局部）　春神、芙羅拉與塞佛羅斯　1482 年　蛋彩畫白楊木板　翡冷翠烏菲茲美術館（上圖）
春（局部）　芙羅拉與塞佛羅斯　1482 年　蛋彩畫白楊木板　翡冷翠烏菲茲美術館（右頁圖）

諾。關於畫中主題的解釋，莫衷一是。但是幾乎可以斷定這兩幅
作品與古代詩歌有關，亦即賀拉修斯、奧維德詩歌。此外也有認
爲，與透過菲其諾學習到古代詩歌的波里茲亞諾的詩歌有關。另
外也有人將異教愛具體表現的維納斯比喩爲「靈魂之愛」的人文

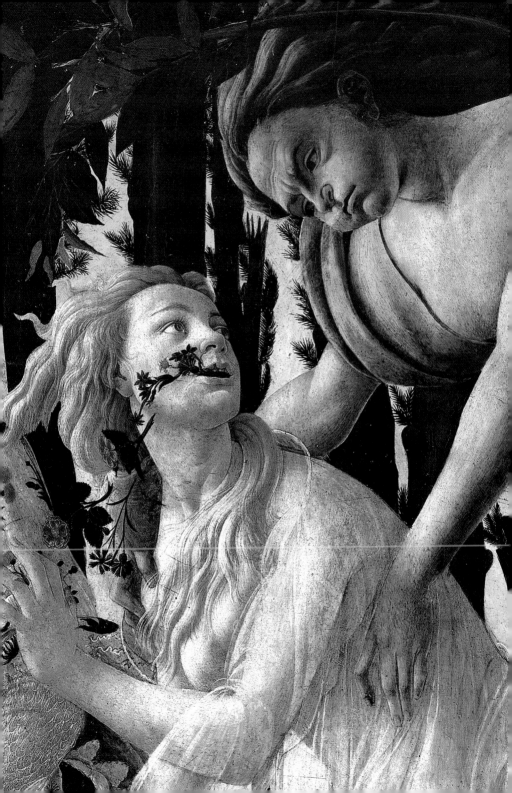

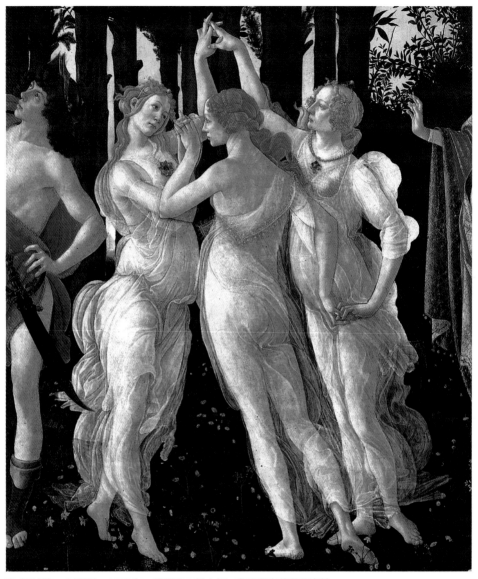

春（局部） 三美神 1482年 蛋彩畫白楊木板 翡冷翠烏菲茲美術館

主義之愛的圖像。依據美術史家夏斯特爾所言，「意識的，或者潛在意識的靈魂運動，向著天上翱翔，在此所有的東西都被加以純粹化。」

因此〈春〉被認為是具備宇宙論的精神性格之表現，豐收的

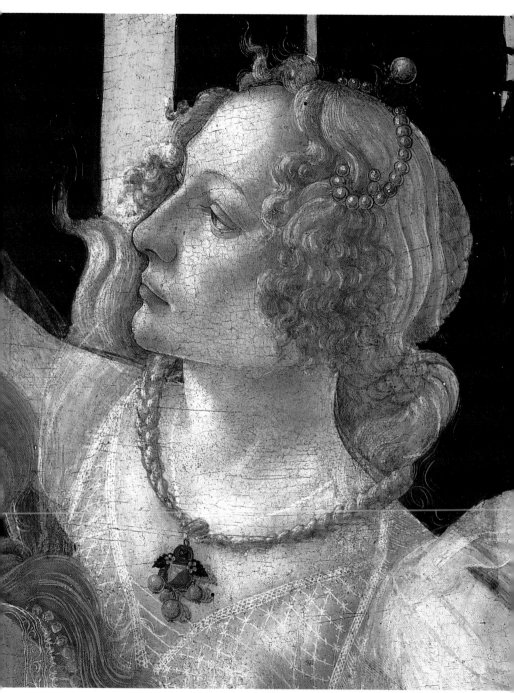

春（局部）　1482 年　蛋彩畫白楊木板　翡冷翠烏菲茲美術館

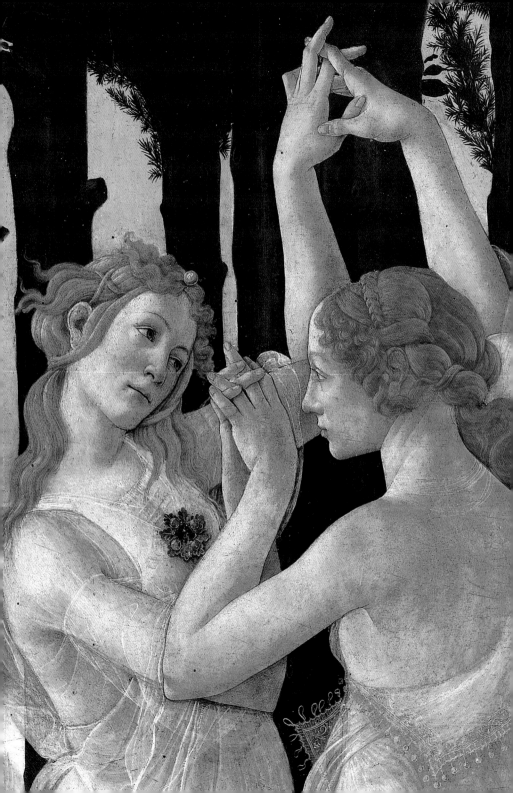

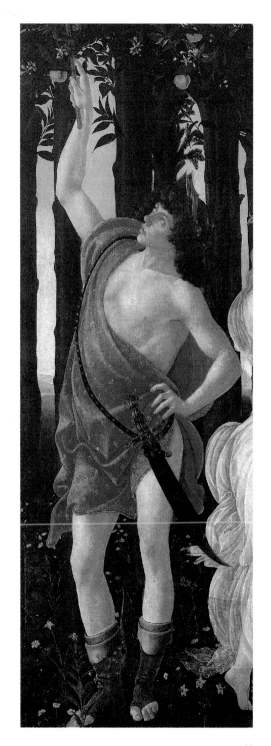

春（局部）　梅爾克里烏斯　1482 年　蛋彩畫
白楊木板　翡冷翠烏菲茲美術館（右圖）

春（局部）　1482 年　蛋彩畫白楊木板
翡冷翠烏菲茲美術館（左頁圖）

寓意，塞佛羅斯（畫面右端）則與預告春天的芙羅拉有關。〈春〉是表示自然創造能力的寓意像。上方有遮住眼睛的丘比特，圖畫中央的維納斯象徵著人類精神總和的「佛馬利塔斯」的擬人像。維納斯隨從的三位美神，則表示人類精神活動的實踐之寓意像，象徵美麗、青春、歡樂。梅爾克里烏斯則拿著手杖拂去彩雲。波蒂切利在這幅畫當中，使用完整的樣式、以及藉由出色的調和精神創造出橘子園背景的田園風光，使得這幅繪畫具備躍動的生命感。他使用和諧的韻律感表現出舞蹈著的三美神的優美衣紋、表情、動作。另一方面，梅爾克里烏斯則表現出悠閒自在的神情。波蒂切利將畫中人物表現在幽暗且樹葉茂密的背景當中，於是這些人物好像浮出畫面一般。依據藝術評論家說，波蒂切利將文藝復興以來把各種人物納入畫面當中的手法更加靈活地運用。

春（局部）　1482 年　女神腳踏春之大地，約有 40 種 500 朵春花盛開，象徵愛與結婚

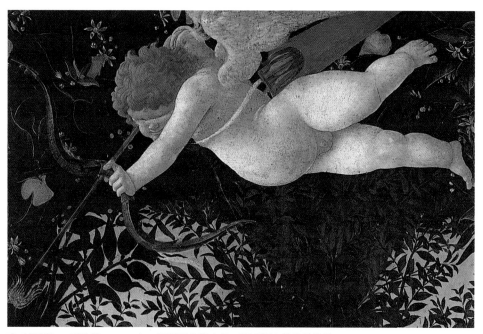

春（局部）　丘比特　1482 年　蛋彩畫白楊木板　翡冷翠烏菲茲美術館

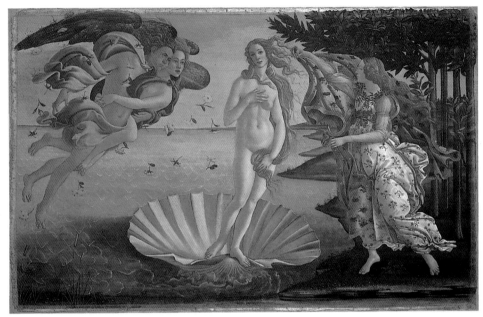

維納斯的誕生　1484～86 年　蛋彩畫畫布　172.5×278.5cm　翡冷翠烏菲茲美術館

　　在〈維納斯的誕生〉當中，也可以看到相同的人物配置，畫
中維納斯被表現成自然的女神。另一方面，賦予生命的精神（塞
佛羅斯）與物質（克羅理斯）結合在一起（見圖〈維納斯的誕生
〉部分：塞佛羅斯與克羅理斯），將生命的氣息賦予維納斯。霍
拉象徵著賦予維納斯人性的歷史瞬間，她張開著披風想要為維納
斯穿上，這象徵著美德的賦予。波里茲亞諾這樣地詠讚著這幅作
品。「舉世無雙的少女神情，被好色的塞佛羅斯的風吹到海岸，
站在貝殼上的少女頭髮紛亂，天神會喜悅唷！」早晨的淡彩所映
照的人物肌膚引人注目與讚嘆。這幅作品的表現上，充分將人文
主義神話上的樂觀主義與波蒂切利的悠閒般的憂鬱成功地調和在
一起。

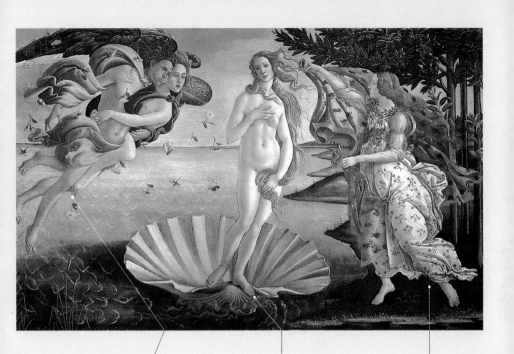

塞佛羅斯與克羅理斯（芙羅拉）

西風之神塞佛羅斯抱著花神芙羅拉（克羅理斯）飛越宇宙而來，溫暖的西風，是春日的和風，吹著「愛」的氣息。西風把維納斯吹送到岸邊，花神芙羅拉則撒下「愛」的薔薇花。這種洋溢官能美象徵愛的飛遊像，甚受羅倫佐的喜愛，他收藏不少同一題材的玉雕杯。

維納斯

愛與美的女神維納斯，在史詩裡是宙斯和戴奧妮的女兒。但又傳說她是在塞希拉島附近從海沫中冒出來，飄流到塞普路斯島。此畫描繪維納斯在海面上誕生，站立在大貝殼上正飄到岸邊，時間（四季）女神拿著紅花披風興奮地迎接她，準備替她穿上神的妝扮，將她帶給眾神，她的美麗讓眾神訝異與讚美。美術史家評論此畫中的維納斯是「天上的維納斯」，象徵著愛、美、睿知之神，她是愛與美的化身。

時間（季節）女神霍拉

季節女神霍拉（Hora有「時間」之意，希臘神話中，指司四季和時辰，以及正義和秩序的女神，即時序女神）雙手拿起紅色花紋披風，正要替海上飄到岸邊的裸身維納斯披上衣飾。霍拉自身穿著的衣服是纖細的矢車菊圖案。她手拿的紅披風則是菊花圖案。

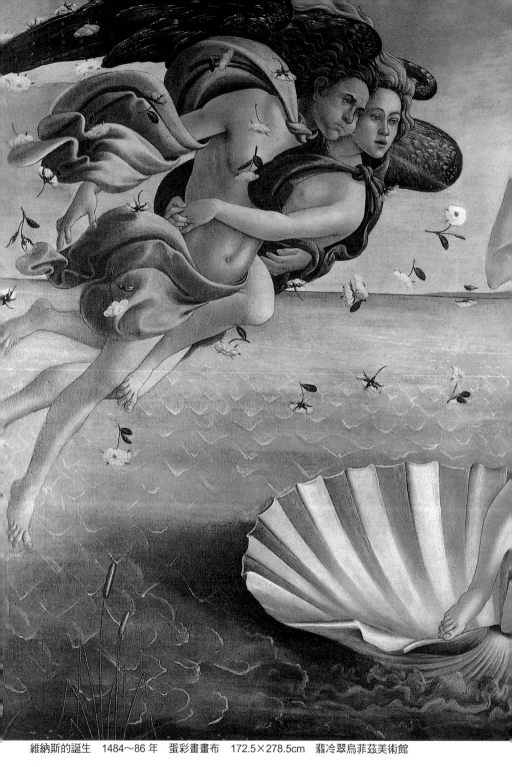

維納斯的誕生　1484～86 年　蛋彩畫畫布　172.5×278.5cm　翡冷翠烏菲茲美術館

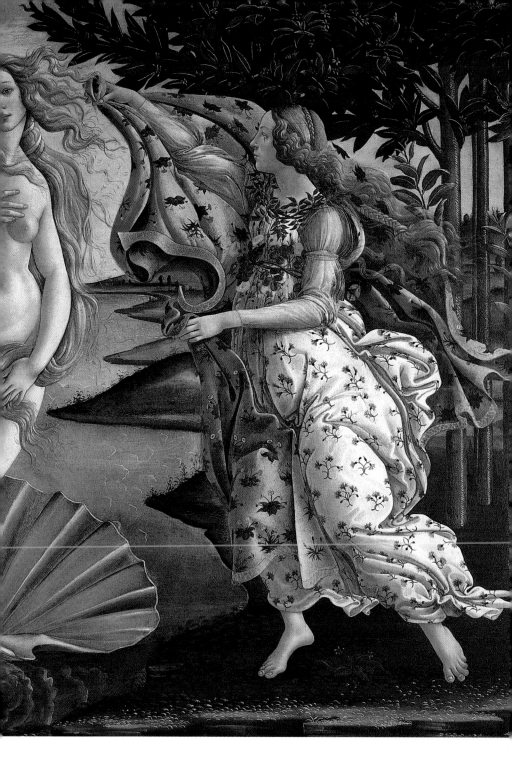

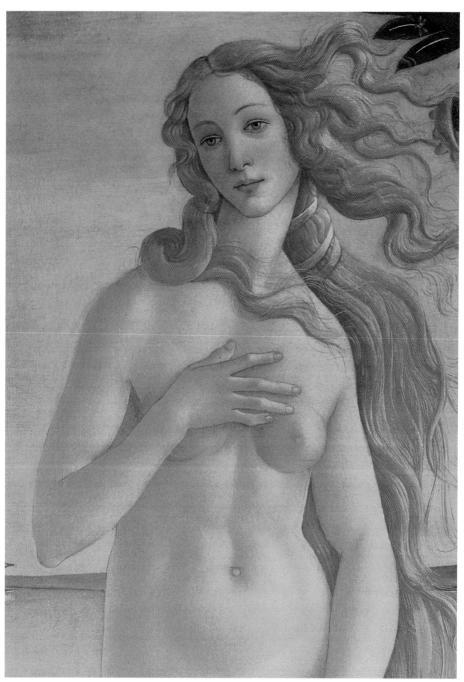

維納斯的誕生（局部）　維納斯　1484～86 年　蛋彩畫畫布　翡冷翠烏菲茲美術館（上圖、右頁圖）

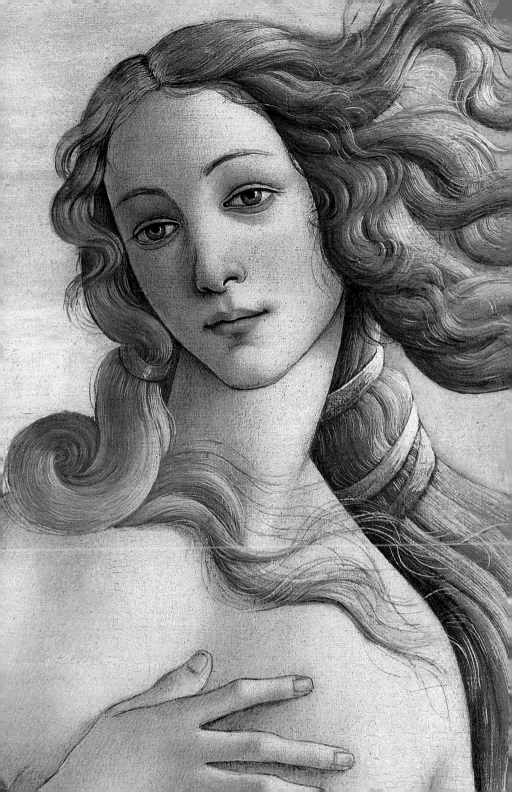

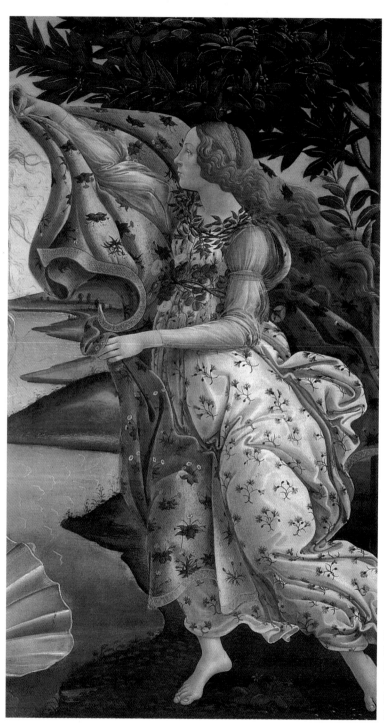

維那斯的誕生
（局部） 霍拉
（時間或季節女神）
1484～86 年
翡冷翠烏菲茲美術館
（左圖、右頁圖）

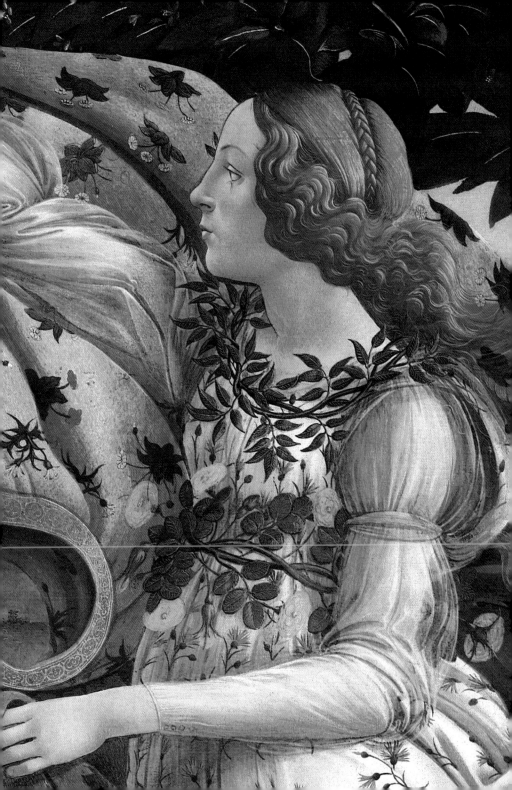

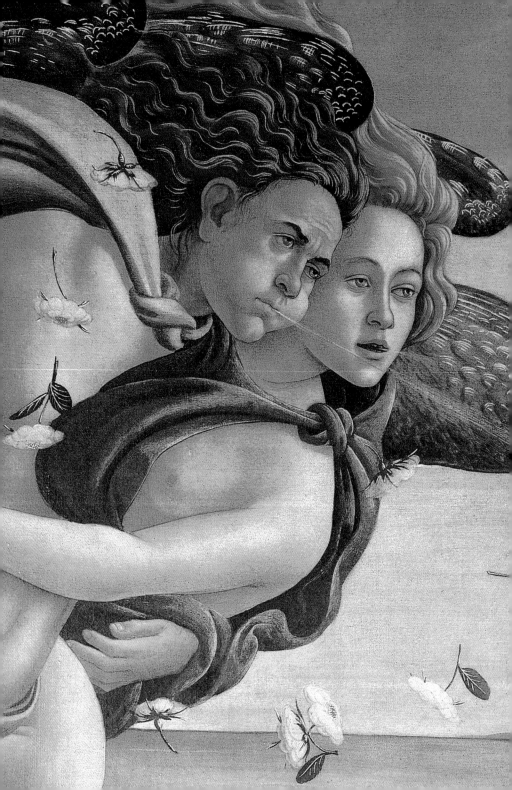

文藝復興的文化、繪畫價值觀轉變

　　只是在波蒂切利描繪了這兩件作品之後，迎面而來的是文藝復興的文化、繪畫上的價值觀之轉變的危機。如下所示，波蒂切利也捲入這一風波之中。這樣的最初影響開始出現於一四八〇年代。

　　豪華王羅倫佐委託波蒂切利製作波卡喬小說《德卡美濃》當中以「那斯達吉奧・德里・奧涅斯蒂故事」為主題的四件作品。這些有關騎士精神的繪畫固然有些殘忍，卻也多少呈現出以羅倫佐為中心的宮廷文化的實態。許多十九世紀以前的義大利名畫，特別是十五世紀的名畫，相當不幸地流落到異邦。這四件作品當中的前三件，在一八六八年以前為普奇家族所有，以後流落到馬德里的普拉多美術館，最後一件作品則為倫敦的瓦德尼收藏之後，轉為美國的個人收藏。十五世紀藝術作品的製作大都委任藝術工坊，但是這四件作品繪畫的構思都是出自波蒂切利之手。最初三件作品是由波蒂切利的弟子巴爾特羅美奧・狄・喬凡尼（活躍於十五世紀末～十六世紀）製作，最後一件則為亞可布・德爾・塞萊奧（一四四二～九三）完成。作品整體充滿著和諧感與工整的舞台表現。在這一時代，波蒂切利的作品當中常常表現出戲劇性效果與優雅的型態，所以畫中人物的女性常常顯現出優雅的動作。這些人物、動物，部分是現實的、部分是虛構的。他的這些作品上，透過純粹的色彩與畫面構成、以及自然的精緻再現，使得故事內容充滿生命力。

維那斯的誕生（局部）　塞佛羅斯與微風女神阿烏拉（Aura）　1484～86 年
（左頁圖）

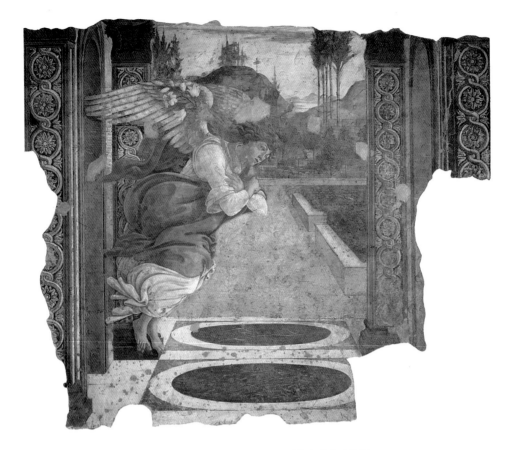

聖告　1481 年　343×550cm　濕壁畫　343×550cm　翡冷翠烏菲茲美術館

〈聖告〉的憂愁與
〈聖奧古斯都〉的不穩定意識

圖見 85 頁

　　一四八一年波蒂切利繪製了現藏於烏菲茲美術館入口的顯性
壁畫〈聖告〉。波蒂切利以他身為藝術家的表現手法，表現出風
中所搖盪的百合花、以及張開的天使衣紋。另一方面處女瑪利亞
在天使面前表現出順從的表情而彎下身體。瑪利亞臉上所表現出
的憂愁般神情是往後波蒂切利作品上所時常可以看到的。

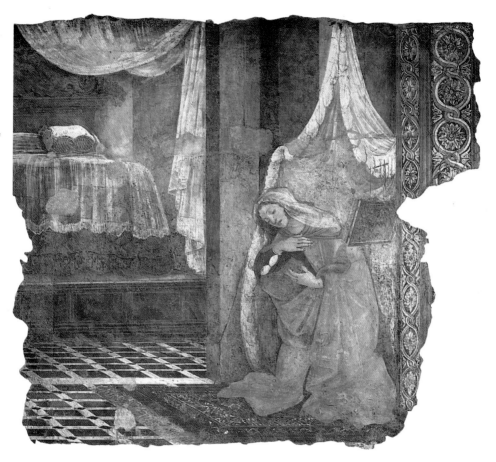

聖告　1481 年　343×550cm　濕壁畫　343×550cm　翡冷翠烏菲茲美術館

　　波蒂切利在一四七八年將反梅迪奇家族的叛亂者肖像描繪於
市政廳的時候，參考了安德列奧・德爾・卡斯達尼的處死圖。卡
斯達尼對於他的影響也可以在〈聖奧古斯都〉的畫作上看到。這
一幅作品描繪於一四八〇年，然而所表現的風格卻異於卡斯達尼
畫作上的強烈造型性，改而呈現出不穩定的強烈自我意識的風格
。或許這是他本人經歷了一四七八年的血腥事件的緣故，使得他
的精神面臨到一種危機。這一件作品可能使得波蒂切利的聲望提
高。因為在這幅作品之後的一四八一年，他受到梅迪奇的政敵，

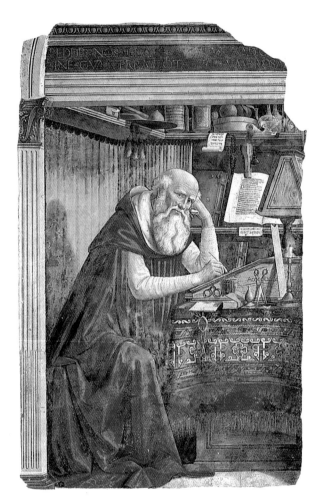

吉蘭岱奧　書齋的聖彼耶羅尼姆斯
1480 年　濕壁畫　184×119cm
翡冷翠奧尼桑德教堂

聖奧古斯都　1480 年　濕壁畫
185×123cm
翡冷翠奧尼桑德教堂（右頁圖）

亦即教皇希克斯多斯四世的邀請，到羅馬從事西斯丁教堂的裝飾
活動。他在這裡製作了〈摩西生涯〉、〈基督生涯〉。這也顯示
出梅迪奇家族與教皇之間衝突的冰釋。一四八二年波蒂切利再回
到翡冷翠，從事「百合之廳」的裝飾畫。

　　波蒂切利所製作的三件巨型濕壁畫〈摩西的考驗〉、〈基督 圖見 90～92 頁
的考驗〉、〈反叛者的懲罰〉現在裝飾於西斯丁教堂牆壁上。與 圖見 86～89 頁
其他該教堂的壁畫相較之下，波蒂切利的作品較爲柔弱，且缺乏 圖見 93～97 頁
統一性。只有〈摩西的考驗〉成功地將形式與故事融合在一起。

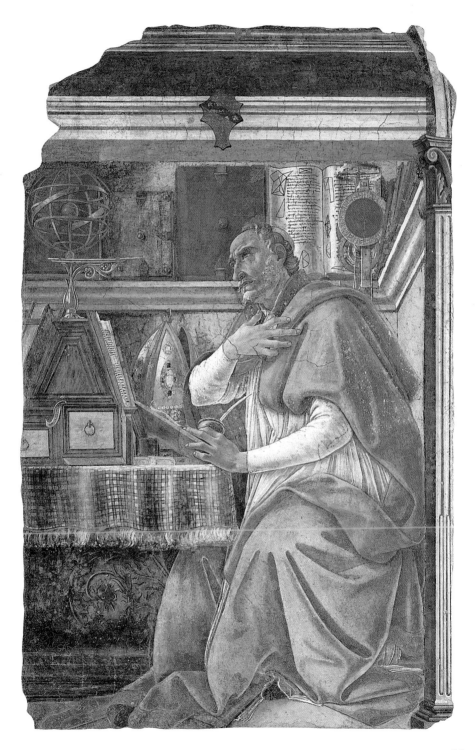

85

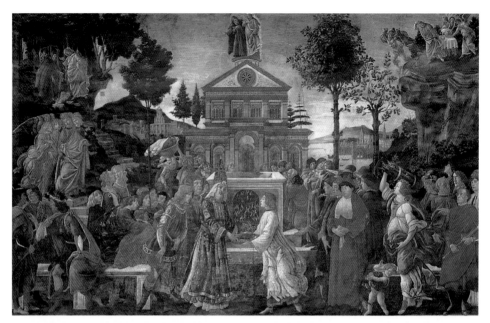

基督的考驗　1481～82 年　濕壁畫　345.5×555cm　梵諦岡西斯丁禮拜堂（上圖）
基督的考驗（局部）　1481～82 年　濕壁畫　梵諦岡西斯丁禮拜堂（下圖）
基督的考驗（局部）　治癒麻瘋病　1481～82 年　濕壁畫　梵諦岡西斯丁禮拜堂（右頁圖）

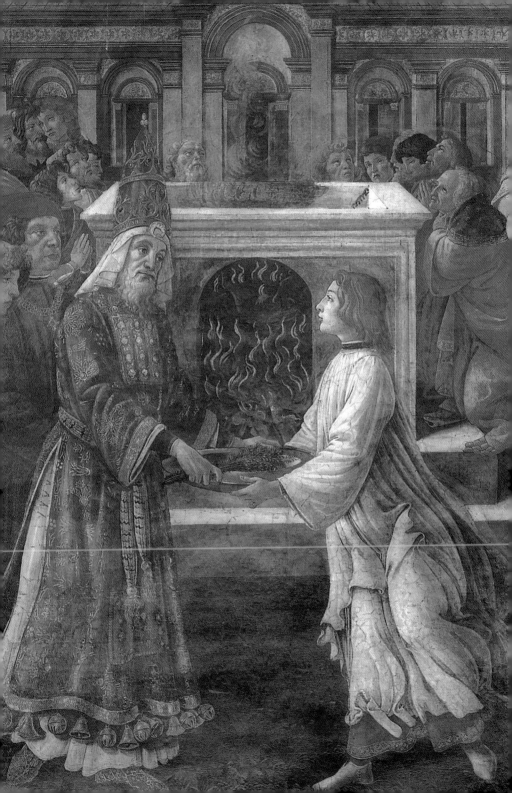

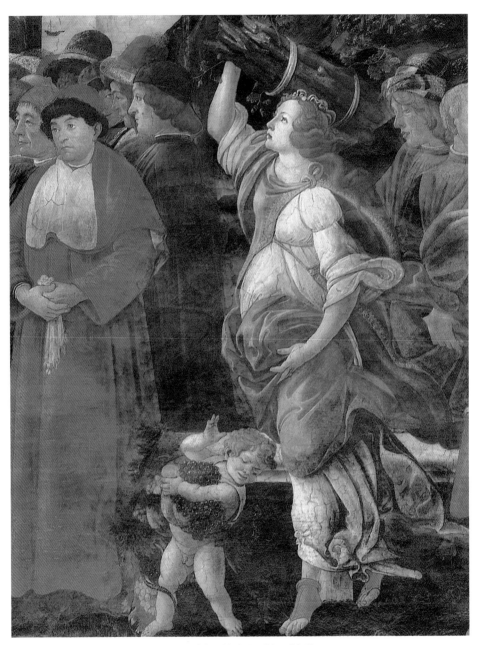

基督的考驗（局部） 1481～82 年 濕壁畫 梵諦岡西斯丁禮拜堂

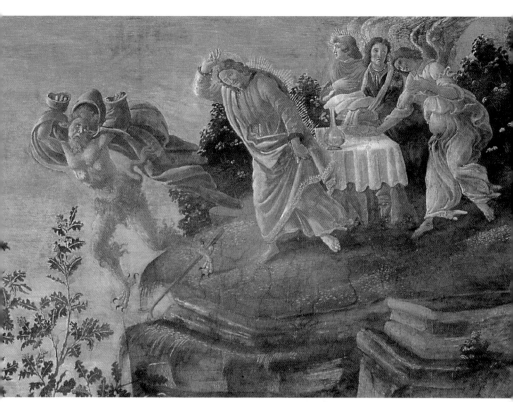

基督的考驗（局部） 1481～82 年 濕壁畫 梵諦岡西斯丁禮拜堂

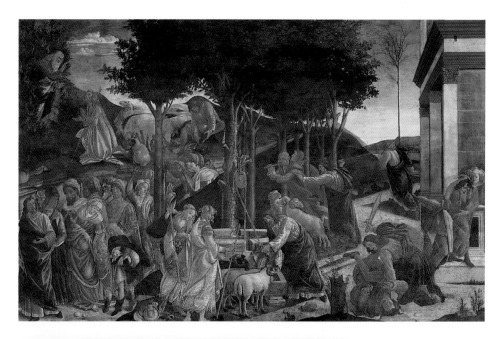

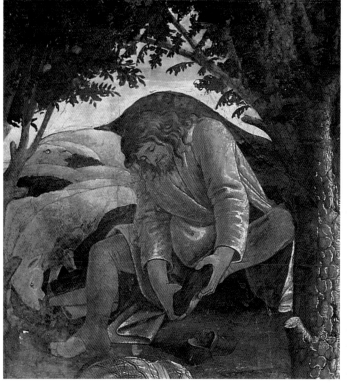

摩西的考驗　1481～82 年
濕壁畫　348×558cm
梵諦岡西斯丁禮拜堂
（上圖）

摩西的考驗（局部）
1481～82 年　濕壁畫
梵諦岡西斯丁禮拜堂
（右頁圖）

摩西的考驗（局部）
脫鞋子的摩西
1481～82 年　濕壁畫
梵諦岡西斯丁禮拜堂

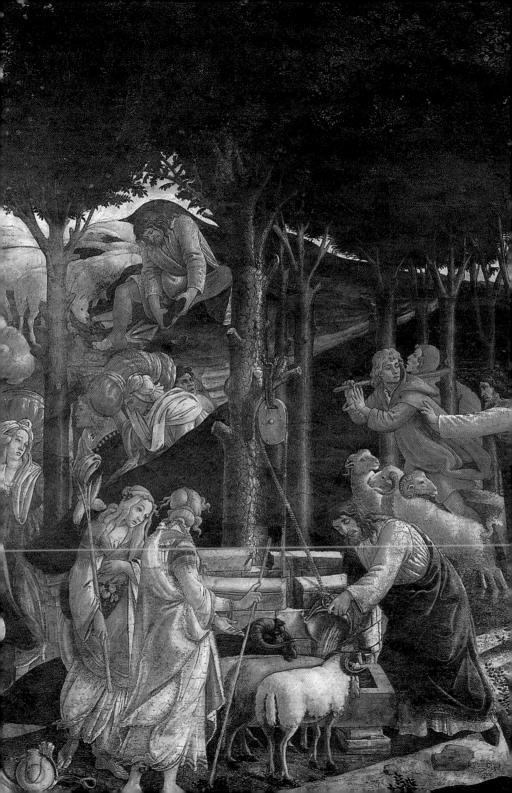

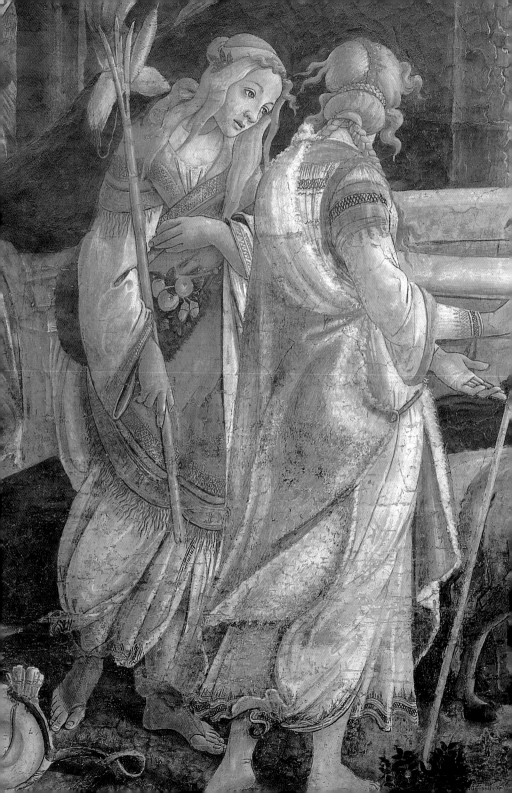

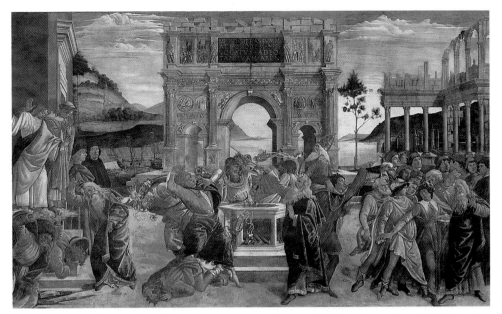

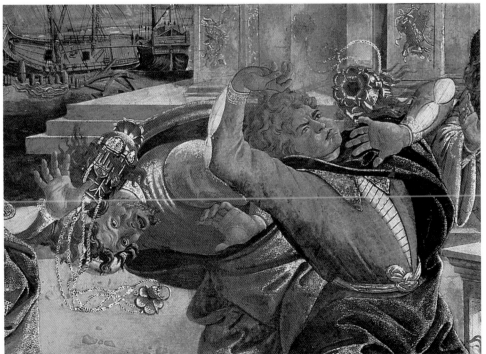

反叛者的懲罰（摩西的律法） 1481～82 年 濕壁畫 384.5×570cm 梵諦岡西斯丁禮拜堂（上圖）
反叛者的懲罰（局部） 1481～82 年 濕壁畫 梵諦岡西斯丁禮拜堂（下圖）
摩西的考驗（局部） 米德安祭司、埃特洛的女兒們 1481～82 年 梵諦岡西斯丁禮拜堂（左頁圖）

反叛者的懲罰（局部）　1481～82 年　濕壁畫　348.5×570cm　梵諦岡西斯丁禮拜堂
（上圖、右頁圖）

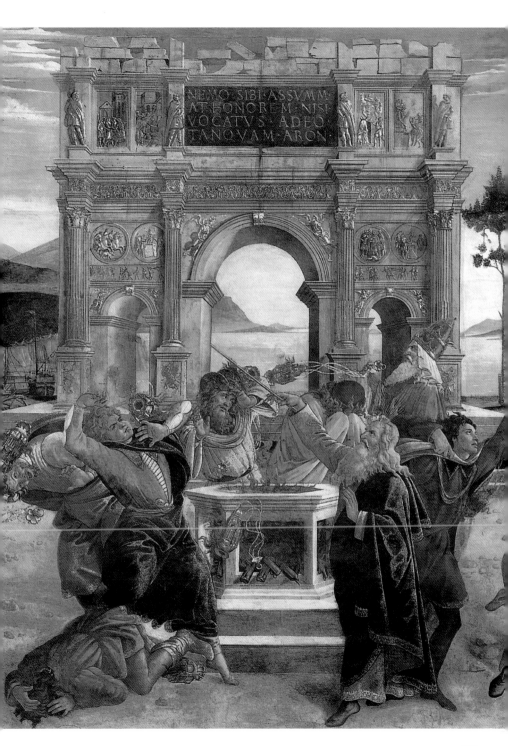

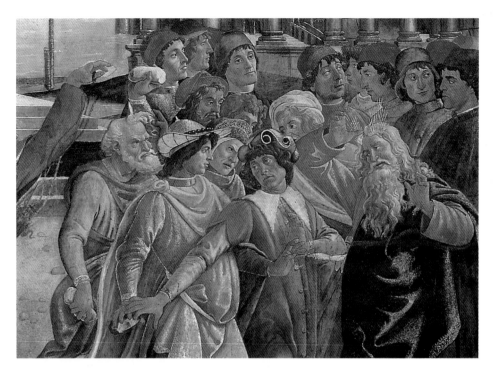

反叛者的懲罰（局部） 1481～82 年
濕壁畫 梵諦岡西斯丁禮拜堂
（上、左圖、右頁圖）

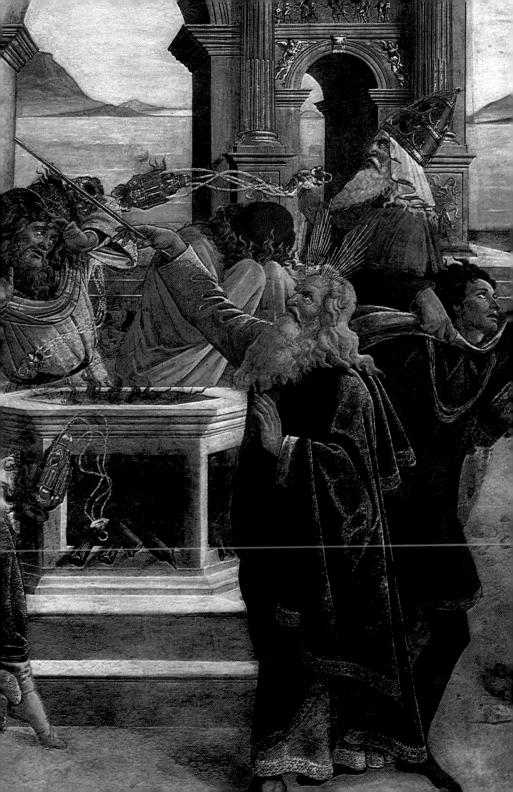

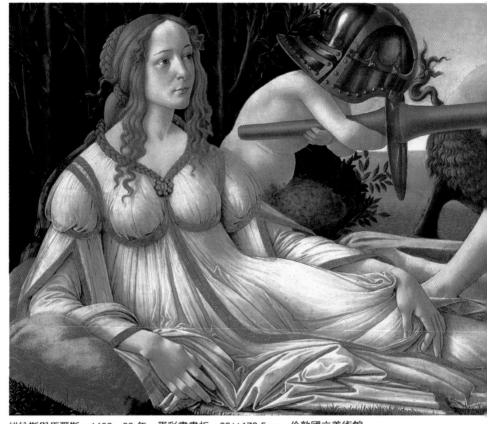

維納斯與馬爾斯　1482～83 年　蛋彩畫畫板　69×173.5cm　倫敦國立美術館

其他兩件作品在人物的強烈感、偉大素質的細部上雖稱成功，在整體的統一上則較為不足。

從古代美術獲得靈感的〈維納斯與馬爾斯〉

　　他回到翡冷翠之後，以羅馬所學的造型要素，更為有信心地從事藝術創作活動。現存倫敦國立美術館的〈維納斯與馬爾斯〉實際上是從羅馬石棺上的古代美術所獲得的靈感。〈帕拉斯與肯達羅斯〉當中的肯達羅斯也同樣是從石棺獲得的靈感。具備自省

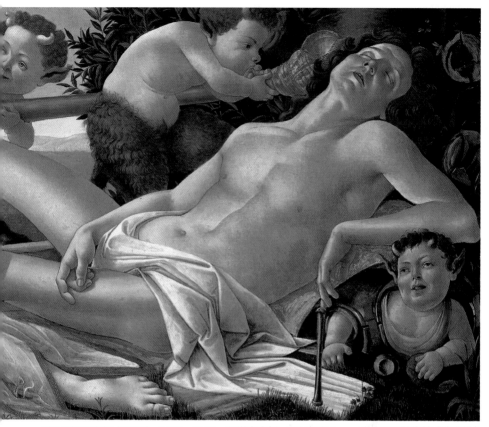

維納斯與馬爾斯（局部）　1482～83 年　蛋彩畫畫板　69×173.5cm　倫敦國立美術館（背頁圖）

精神的維納斯望著睡眠當中的馬爾斯，這是象徵著愛情擬人化的維納斯征服了馬爾斯。然而玩弄著武器的精靈，卻在畫面當中表現出一種不穩定的狀態。相對於睡眠當中的馬爾斯，維納斯所表現出的眼神倒有些不安的傾向。

圖見 145 頁

維納斯的眼神表現與〈一位男子的肖像〉一樣，在表情與緊張的輪廓上與〈持著老柯吉莫貨幣的男子〉所表現的神情相似。

從人文主義轉向宗教畫主題

圖見 102、103 頁

〈帕拉斯與肯達羅斯〉是波蒂切利與梅迪奇家族之間關係的最

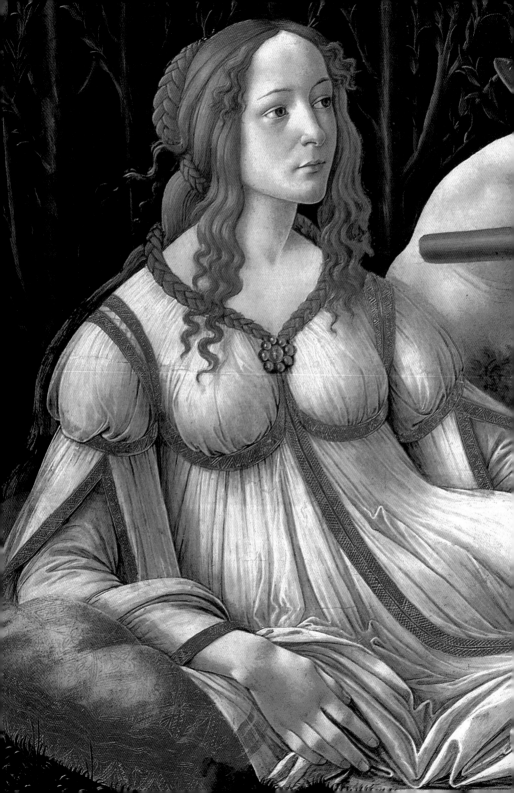

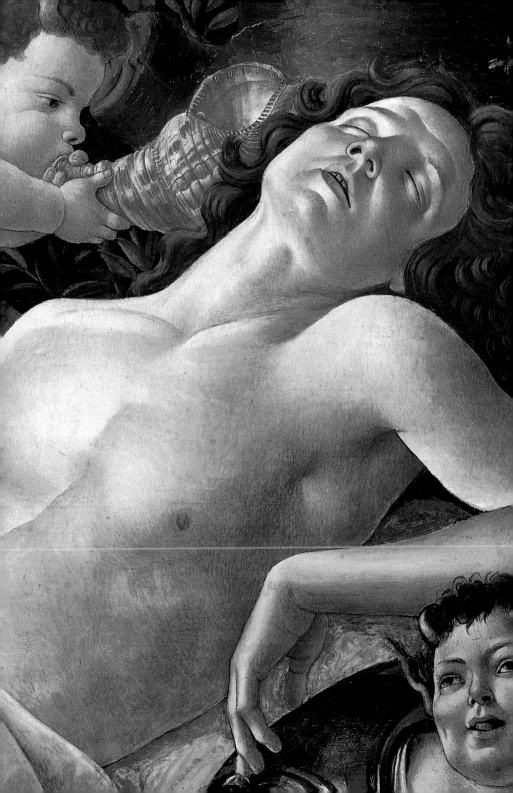

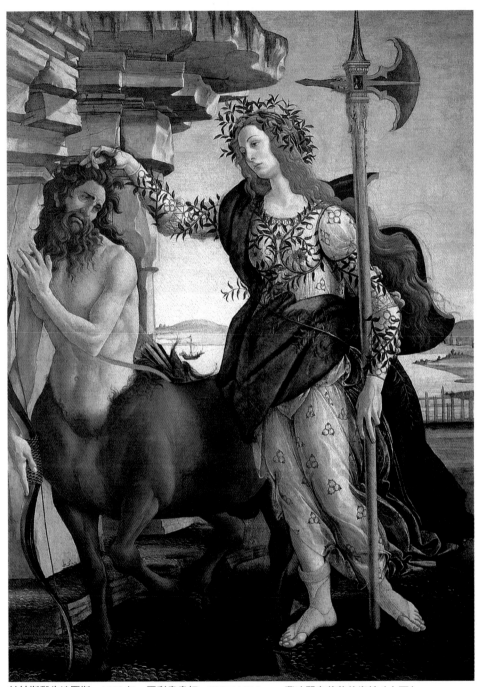

帕拉斯與肯達羅斯　1482 年　蛋彩畫畫板　205×147.5cm　翡冷翠烏菲茲美術館（上圖）
帕拉斯與肯達羅斯（局部）　帕拉斯　1482～83 年　蛋彩畫畫板　翡冷翠烏菲茲美術館（右頁圖）

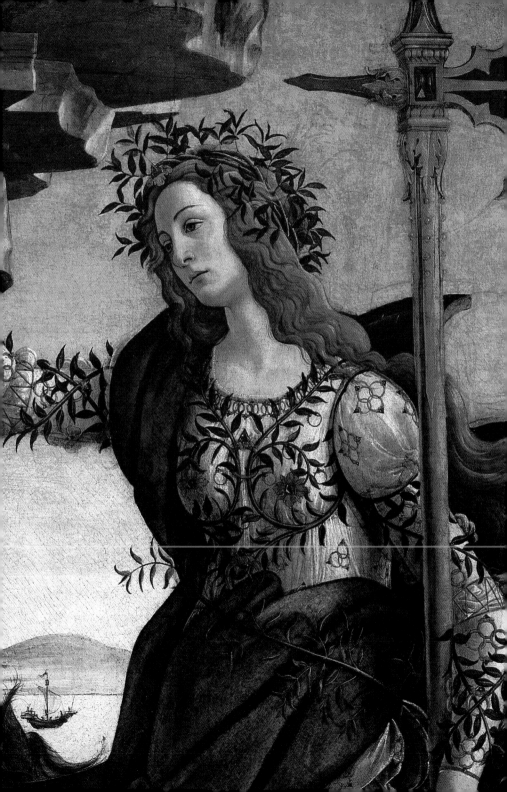

後一幅作品。對於當中的解釋莫衷一是，但是以人文主義的解釋最受人們所注目。亦即知性（帕拉斯）征服本能（肯達羅斯）。在這一幅作品之後，波蒂切利的風格漸漸轉向宗教畫的主題。

在波蒂切利的作品上，線條一直扮演著畫面人物的內在精神。除此之外，色彩為了強調畫面的表現主義，變得更為單純與強烈。型態上也開始表現出扭曲、搖動，動作也呈現出焦慮不安的傾向。這樣的樣式變化，可以說是經由盛期的典雅穩定，開始表現為後期的心理上的細膩與複雜的轉變。這樣的變化或許因為撒沃那羅拉的來到翡冷翠。因為經由一四七八年的內部叛亂之後，翡冷翠的市民不再受到內亂的威脅，而使得這位藝術家受到宗教思想的薰染。但是這位情感敏感纖細的藝術家，對於當時的社會，當然會產生相當大的疑慮。

〈帕拉斯與肯達羅斯〉是波蒂切利在梅迪奇家族的最後一件作品。不只如此，就他所繪的作品以及樣式而言，真可說是足以說明這位畫家最為平穩、富饒時代的結束。這樣的時代，與梅迪奇家族所支撐的翡冷翠的穩定局面有著密不可分的關係。一四九二年因為羅倫佐的去世，以及一四九四年法國查理八世的入侵，使得翡冷翠的局面為之一變。羅倫佐的兒子皮埃羅不得不逃亡，梅迪奇家族的勢力也就喪失了。因此波蒂切利畫面上所表現出的情感也有了變化，並且產生斷裂。新的不安傾向來自於撒沃那羅拉的影響。在政治局面上，因為人文主義的衰退，使得道明修道院的吉羅拉摩・撒沃那羅拉的影響開始呈現出來。

波蒂切利與撒沃那羅拉

因為道明修道院士撒沃那羅拉（G.Savonarola，一四五二～九八）登上翡冷翠政治舞台，使得波蒂切利的宗教繪畫的比重漸次重要。撒沃那羅拉一四八九年被羅倫佐邀請到翡冷翠的聖馬可修道院講道，一四九一年就任院長。這位熱情的傳道士充滿著宗教熱

弗拉・巴特羅梅奧
薩沃那羅拉像　1497 年
油畫畫板　53×37cm
翡冷翠聖馬可美術館

情，首先在梅迪奇的庇護下，推行宗教改革，終於以他特有的狂
熱講演獲得軍方愛戴，到了一四九四年將高壓與唯物主義的梅迪
奇家族趕出翡冷翠。只是，撒沃那羅拉在道德層面上，屬於偏狹
且刻苦的清教徒思想，擔任市政的時期，採取「燒毀虛偽」的焚
書與破壞行為，對於宗教美術更是嚴格管制。以後他因為反抗教
廷的命令，被教會判處火刑與絞刑。

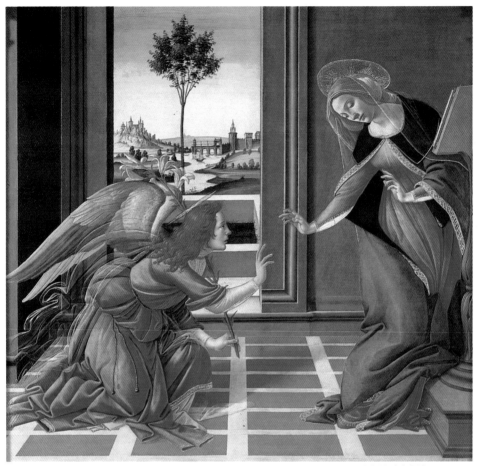

聖告（告知受胎） 1489～90 年 蛋彩畫畫板 150×156cm 翡冷翠烏菲茲美術館（上圖）
聖告（局部） 1489～90 年 蛋彩畫畫板 翡冷翠烏菲茲美術館（右頁圖）

　　在這一期間的一四八九～九〇年，波蒂切利為切斯特羅修道
院聖堂描繪〈聖告〉（現存烏菲茲美術館）。此外，因為他不穩定
的個性，被「道德取締委員會」科以罰金。他同時也與葛拉爾德
（Gerardo,ca. 一四四四～九七）、蒙特・迪・喬凡尼（M.di Givanni,
一四四八～一五三二／三三）兩位著名的鑲嵌畫家共同製作鑲嵌
裝飾。此後也被邀請參加翡冷翠大教堂正面設計委員會。只是這
一工作並不是在他手中完成。一四九五年波蒂切利為梅迪奇家族

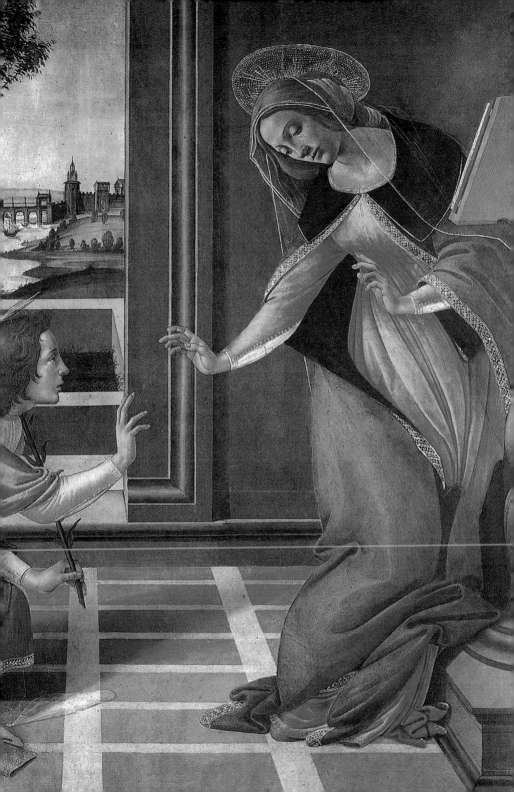

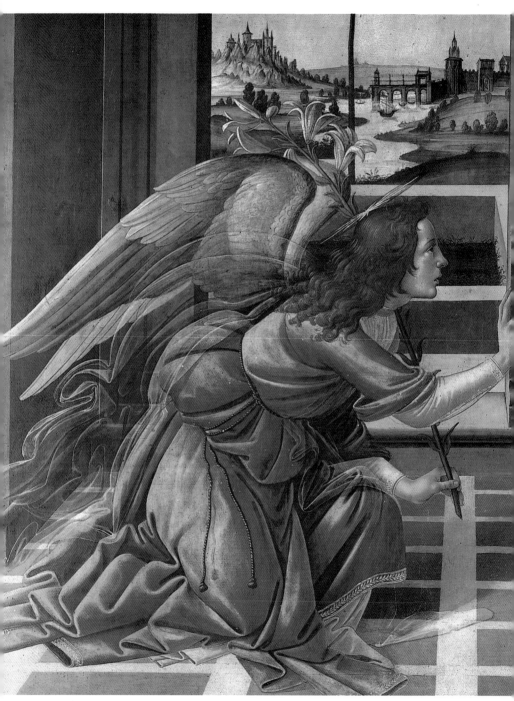

聖告（局部） 1489～90 年 蛋彩畫畫板 翡冷翠烏菲茲美術館

聖告（局部） 1489～90 年 蛋彩畫畫板 翡冷翠烏菲茲美術館（上圖）
聖告中央的裝飾圖 彼耶達 1489 年 蛋彩畫畫板 翡冷翠烏菲茲美術館（下圖）

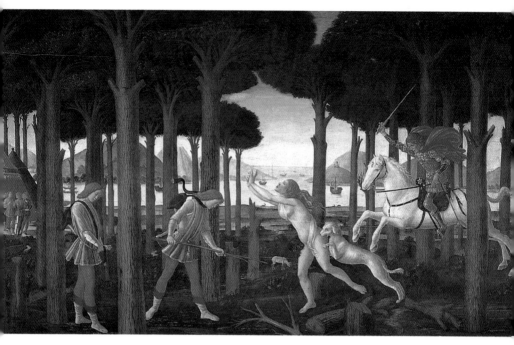

那斯達吉奧‧德里‧奧涅斯蒂故事（第一場面） 1482～83 年 蛋彩畫畫板 83×138cm
馬德里普拉多美術館（上圖）
那斯達吉奧‧德里‧奧涅斯蒂故事（第一場面）（局部） 1482～83 年 蛋彩畫畫板
馬德里普拉多美術館（右頁圖）

完成他的最後作品。亦即，他為被稱之為「人民的梅迪奇家族」
位於特萊比奧別墅描繪一些繪畫。

哀愁與悲劇的時代——
撒沃那羅拉在翡冷翠

　　吉羅拉摩‧撒沃那羅拉（G.Savonarola，一四五二～九八）一四
五二年出生於菲拉拉。一四七五年來到波隆那成為道明修道院士。
他激烈地主張宗教改革，對於教會的世俗化、聖職任用的派閥主義
、教皇的腐敗提出指責。一四八九年羅倫佐豪華王招聘他到翡冷翠
，一四九一年他成為聖馬可修道院院長。他批評市政廳，基於中世

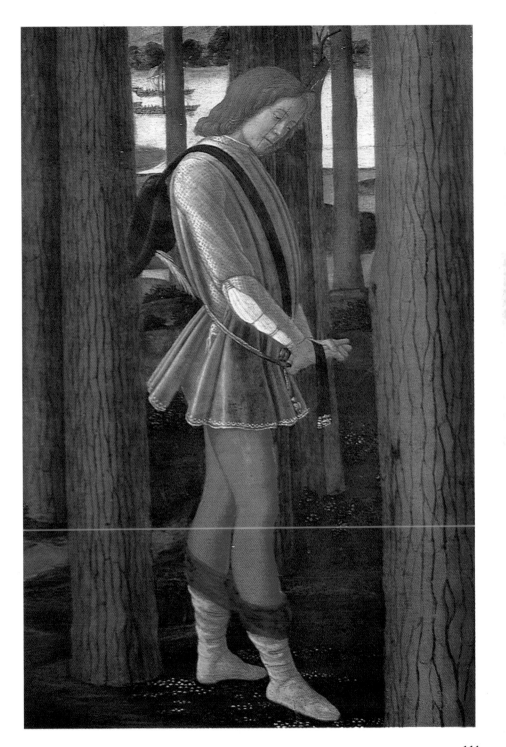

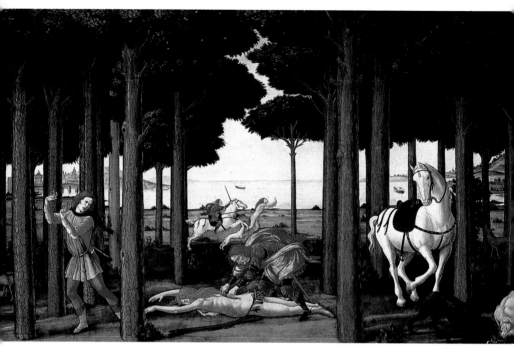

那斯達吉奧·德里·奧涅斯蒂故事（第二場面） 1482～83 年 蛋彩畫畫板 82×138cm
馬德里普拉多美術館

紀的教義，主張戒除奢侈、豪華衣服，破壞含有異教色彩的藝術作品。這就是有名的「燒毀虛偽」。

　　因為查理八世的入侵翡冷翠，使得人們以為撒沃那羅拉的預言奏效，而羅倫佐豪華王之子皮埃羅的出奔後，翡冷翠共和市政府的建立都與撒沃那羅拉有關。只是以後，以醜聞與腐敗聞名的教皇亞歷山德羅六世（在位一四九二～一五○三）要求他撤銷對於一己的批評。一四九七年他對於要求自己到羅馬一事加以拒絕，於是被趕出教會。雖然他受到翡冷翠市民的支持，但是市民們懼怕他們也被趕出教會而開始動搖對於他的支持。此外又加上對手聖方濟教會會士挑戰他參與火的試煉之失敗，使得他喪失了威信，於是被市政廳逮捕。此外又因為不公平的審判，被處以絞刑、火刑，一四九八年五月二十三日他與兩名隨從被處死於市政廳廣場。

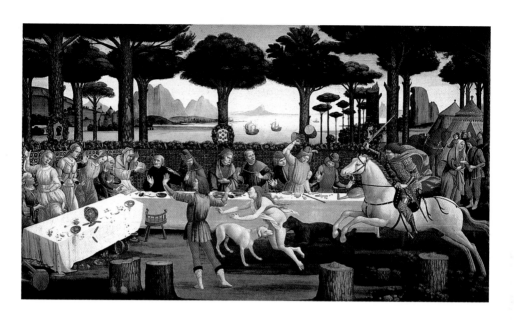

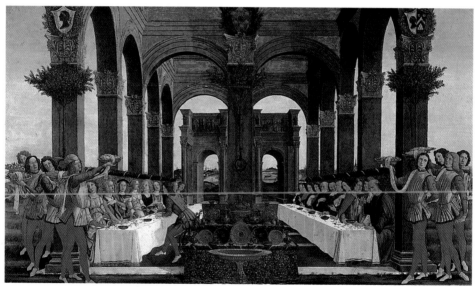

那斯達吉奧・德里・奧涅斯蒂故事（第三場面）　1482～83 年　蛋彩畫畫板　84×142cm
馬德里普拉多美術館（上圖）

那斯達吉奧・德里・奧涅斯蒂故事（第四場面：婚禮之宴）　1482～83 年　蛋彩畫畫板　84×142cm
倫敦瓦德尼收藏後轉為美國私人收藏（下圖）

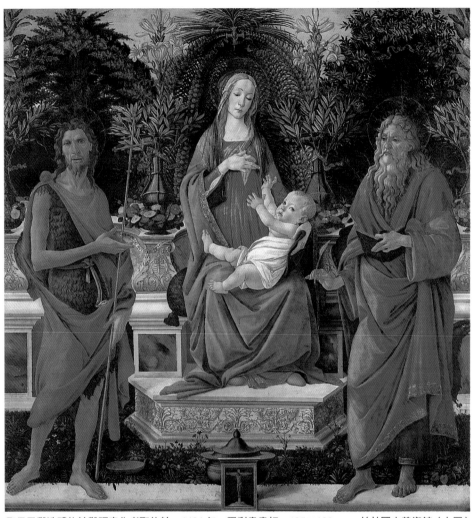

聖母子與洗禮約翰與福音作者聖約翰　1484 年　蛋彩畫畫板　185×180cm　柏林國立美術館（上圖）
聖母子與洗禮約翰與福音作者聖約翰（局部）　1484 年　蛋彩畫畫板　柏林國立美術館（右頁圖）

廣　告　回　信
北區郵政管理局登記證
北台字第 7 1 6 6 號
免　貼　郵　票

藝術家雜誌社　收

市
縣　　鄉鎮
姓名：　市區

　　　路
　　　街　段巷弄號樓
電話：

台北市 100 重慶南路一段 147 號 6 樓

人生因藝術而豐富，藝術因人生而發光

藝術家書友回函卡

感謝您購買本書，這一小張回函卡將建立起您與本社之間的橋樑。您的意見是本社未來出版更多好書的參考，及提供您最新出版資訊和各項服務的依據。為了加強對您的服務，請將此卡傳真（02）3317096・3932012或郵寄擲回本社（免貼郵票）。

您購買的書名：＿＿＿＿＿＿＿＿＿　叢書代碼：＿＿＿＿

購買書店：＿＿＿＿　市（縣）＿＿＿＿＿　書店

姓名：＿＿＿＿＿＿＿　性別：1.□男　2.□女

年齡：　1.□20歲以下　2.□20歲～25歲　3.□25歲～30歲
　　　　4.□30歲～35歲　5.□35歲～50歲　6.□50歲以上

學歷：1.□高中以下（含高中）　2.□大專　3.□大專以上

職業：1.□學生　2.□資訊業　3.□工　4.□商　5.□服務業
　　　　6.□軍警公教　7.□自由業　8.□其它

您從何處得知本書：
　　　　1.□逛書店　2.□報紙雜誌報導　3.□廣告書訊
　　　　4.□親友介紹　5.□其它

購買理由：
　　　　1.□作者知名度　2.□封面吸引　3.□價格合理
　　　　4.□書名吸引　5.□朋友推薦　6.□其它

對本書意見（請填代號1.滿意　2.尚可　3.再改進）

內容＿＿＿　封面＿＿＿　編排＿＿＿　紙張印刷＿＿＿

建議：＿＿＿＿＿＿＿＿＿＿＿＿＿＿＿＿＿＿＿

您對本社叢書：1.□經常買　2.□偶而買　3.□初次購買

您是藝術家雜誌：

1.□目前訂戶　2.□曾經訂戶　3.□曾零買　4.□非讀者

您希望本社能出版哪一類的美術書籍？

通訊處：

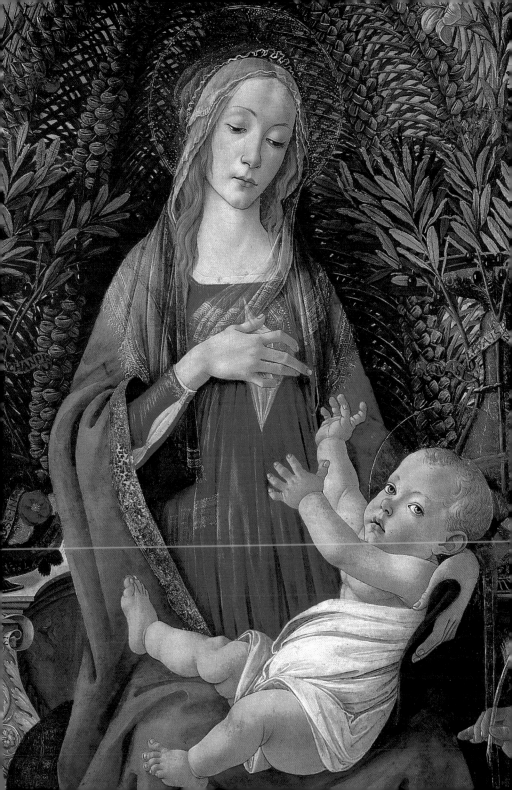

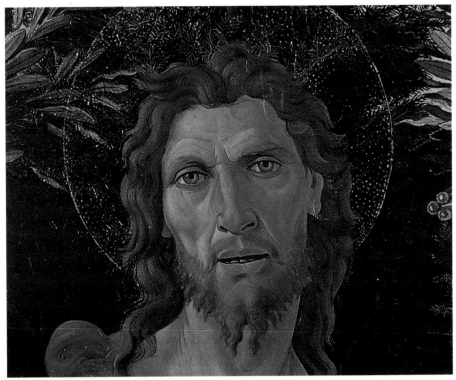

聖母子與洗禮約翰與福音作者聖約翰（局部） 洗禮者約翰 1484 年 （上圖）
聖母子與八天使 1482～83 年 蛋彩畫白楊木板 直徑 135cm 柏林國立美術館（右頁圖）

波蒂切利曾是撒沃那羅拉的信徒

　　據文獻記載，波蒂切利幾乎也是撒沃那羅拉的狂熱信徒。譬如他所描繪的〈神秘的誕生〉、〈象徵的十字架〉這些波蒂切利晚年的作品，也可以看到從撒沃那羅拉布教對他的影響。撒沃那羅拉可以說是十五世紀末對於翡冷翠歷史、文化產生影響的重要人物。如果我們忽視了撒沃那羅拉對於波蒂切利的影響，則無法說明從一四九○年到一五一○年他去世為止的活動特徵。

　　波蒂切利的早期作品即具備了某種冥思特質，也正因為這種特質使得他易於接受當時翡冷翠文化圈的新柏拉圖主義學說，同時也

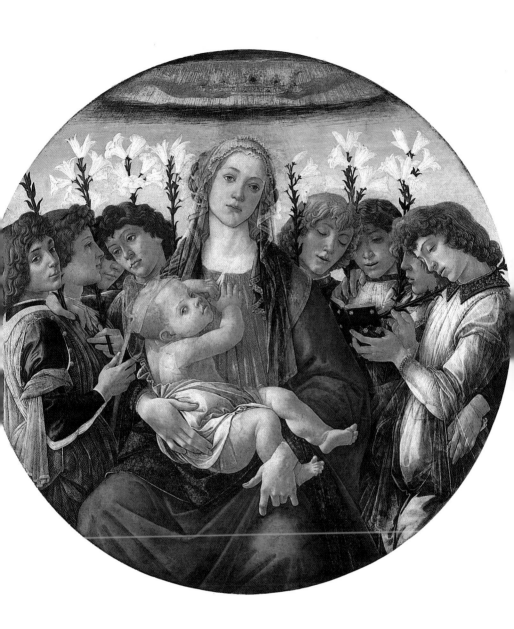

能將這種學說，輕而易舉地表現在畫面當中。這種冥思的特質使他
深入瞭解到撒沃那羅拉的教義。固然他沒有參與梅迪奇家族被驅趕
出翡冷翠之後所成立共和市政府；但是他對於撒沃那羅拉的改革深
表贊同。這樣的認同完全是在於對這種改革的文化、精神等層面。

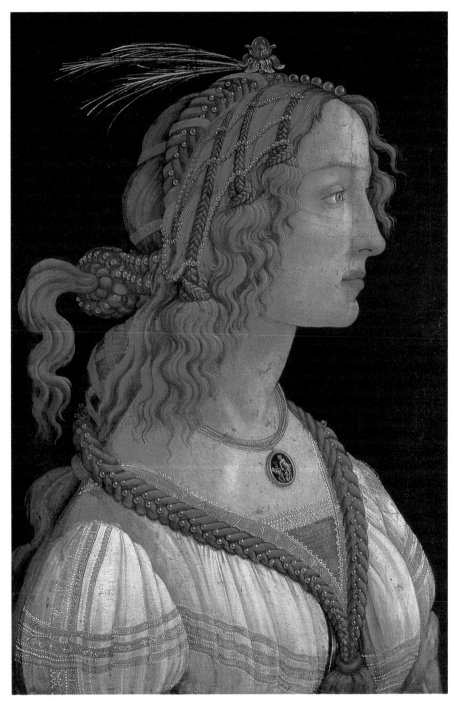

希蒙涅特肖像　1485 手　蛋彩畫畫板　82×54cm　法蘭克福市立美術館

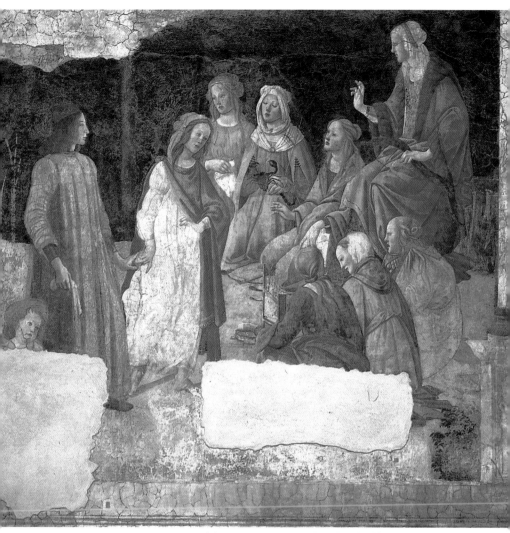

學藝者聚集在羅倫佐前方　1486 年　濕壁畫　238×284cm　巴黎羅浮宮美術館

一四八〇年代末到九〇年代作品

圖見 50～53 頁　　　現存華盛頓國立美術館〈東方三博士的禮拜〉板上繪畫，據藝

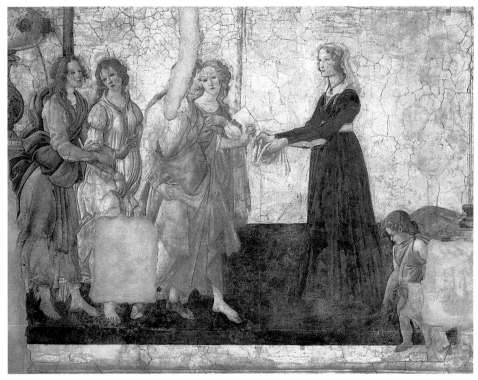

喬安娜‧阿比茲送花給維納斯　1486 年　濕壁畫　211×284cm　巴黎羅浮宮美術館（上圖）
喬安娜‧阿比茲送花給維納斯（局部）　1486 年　濕壁畫　巴黎羅浮宮美術館（右頁圖）

術批評家說這是波蒂切利滯留羅馬之後不久所製作的。從主題的
選擇、構圖手法而言，明確地顯示這幅作品是一四七八年叛亂悲
劇之後所製作的。因為這一繪畫除了顯示出早期同名畫作〈東方
三博士的禮拜〉（一四七五）當中所呈現的抽象性的工整動作之
外，也呈現出更為表現主義的型態表現之傾向。這樣的傾向在他
往後的作品當中，清楚地呈現出來。

　　米蘭的波爾蒂‧佩卓利美術館的所謂〈書籍聖母〉是描繪於一
四八五年的小板畫。中央的聖母與聖子的表情，不只表現出他恆常
的溫和的憂愁，也可以看到深邃的感情。同時兩人所呈現的悲劇性

圖見 129 頁

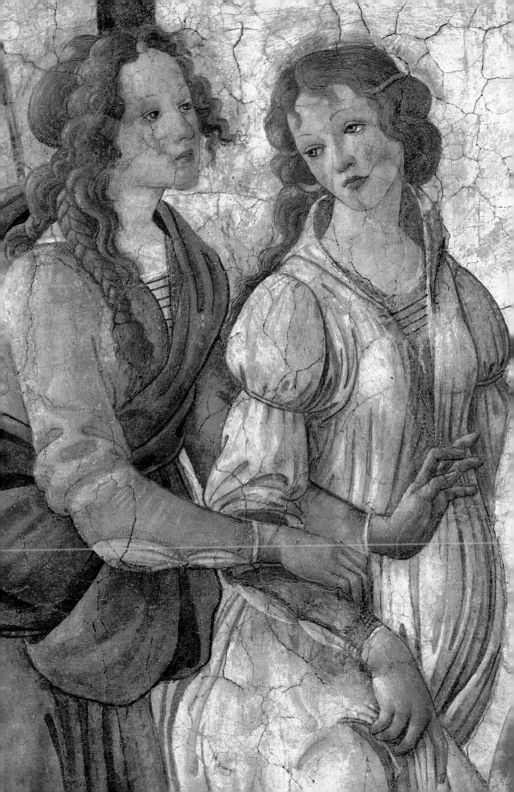

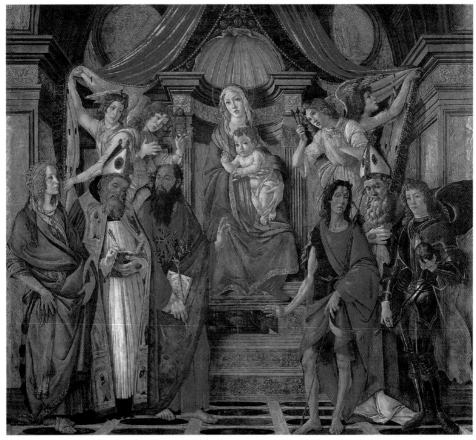

寶座的聖母子與四天使與六聖人（聖芭那芭祭壇畫） 1487 年 蛋彩畫畫板 268×280cm
翡冷翠烏菲茲美術館

表情，經由幼子耶穌手上的棘冠而象徵性地顯露無遺。不同於此的
〈石榴聖母〉（烏菲茲美術館）當中，聖母表現出倦怠的神情，而這
樣的神情，經由具備和諧的線描顯示出來。人物佔有空間的主要部
分，至於空間的構成，則經由聖母、以及圍繞幼子基督四周的天使
所掌控。現藏於烏菲茲美術館的〈豪華聖母〉據研究製作於一四八
五年，聖母表情與〈書籍聖母〉十分相像。這幅作品好像是教堂的
小型圓窗一般，場面完全凝縮在這樣的小圓窗當中。這一作品可以
說是典型的波蒂切利的作品，特別是天使的姿勢彷彿讓我們看到他

圖見 132～134 頁

圖見 126～128 頁

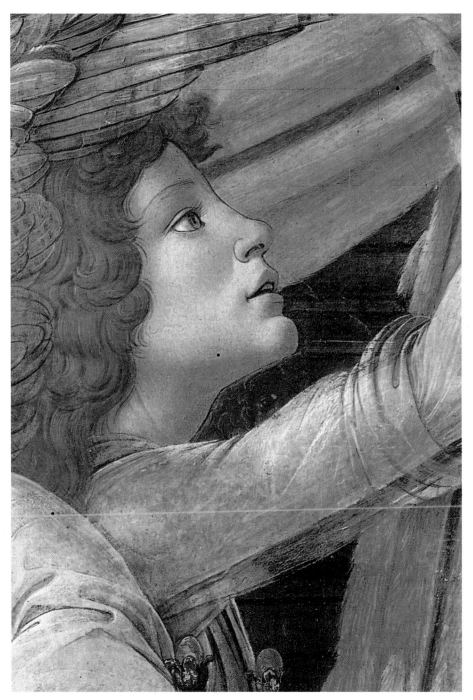

寶座的聖母子與四天使與六聖人（局部） 天使 1487 年

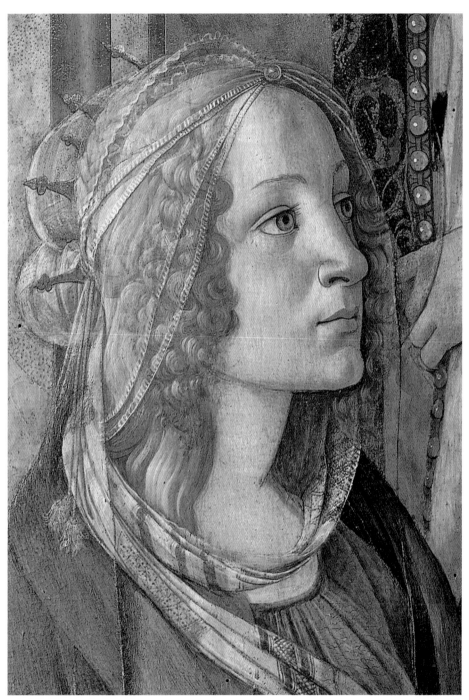

寶座的聖母子與四天使與六聖人（局部） 亞歷山大的聖女卡達麗娜 1487 年

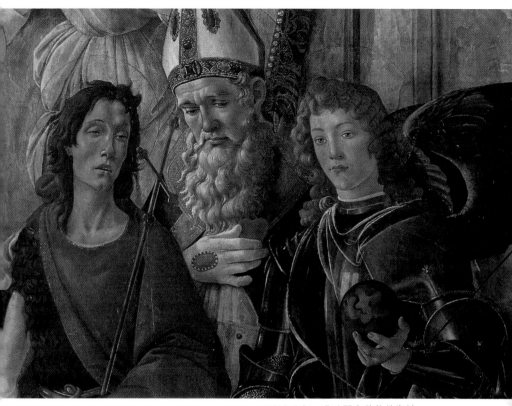

寶座的聖母子與四天使與六聖人（局部）　1487年　蛋彩畫畫板　翡冷翠烏菲茲美術館

的老師李皮的影子。金色、遠景的表現是他脫離老師的風格之後，所呈現出的洗鍊的偉大風格。

圖見114～116頁　　　此後，他製作了〈聖母子與洗禮約翰與福音作者聖約翰〉（現藏於柏林國立美術館），表現出靜謐的感覺，但是賦予此畫生命感的無疑是背後高出祭壇上的植物。這些植物象徵著耶穌的受難（百合、橄欖、月桂樹、編織出的棕櫚葉）。聖母坐在更高的台子上，削瘦的臉部表現出禁欲主義的色彩，畫面上的幼子基督的動作，賦予了整體的生命感，相應於此，聖母張開衣服表示授乳的樣子，呈現出一種緊張的關係。這樣的表現手法是波蒂切利作品往後所常常呈現出的風格。

125

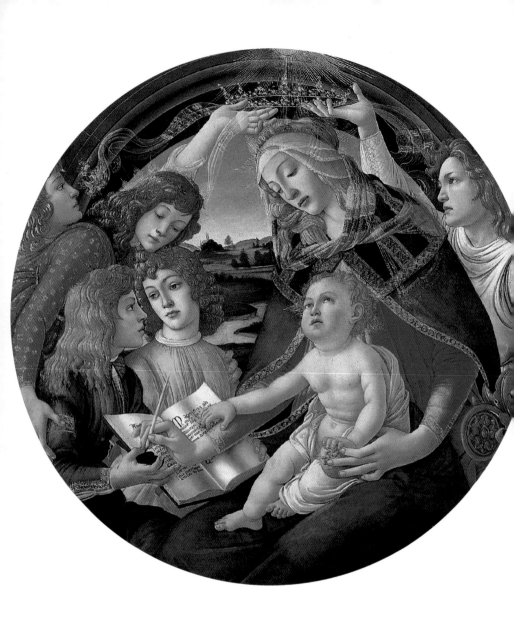

豪華聖母（聖母子與五天使）　1485 年　蛋彩畫畫板　直徑 118cm　翡冷翠烏菲茲美術館（上圖）
豪華聖母（局部）　1485 年　蛋彩畫畫板　翡冷翠烏菲茲美術館（右頁圖）

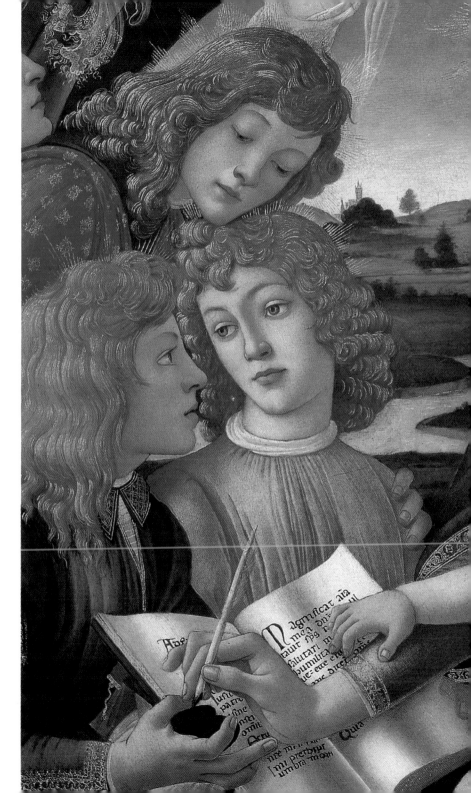

豪華聖母（局部）　1485 年　蛋彩畫畫板　翡冷翠烏菲茲美術館

　　這一時候，他也接受了在翡冷翠擁有悠長歷史的醫師、藥劑師公會的大型祭壇畫的訂單。這幅作品是〈聖芭芭拉的祭壇畫〉聖母坐於寶座中央，從左開始是亞利山大的聖女卡達利娜、聖奧古斯都、聖芭芭拉、洗禮約翰、主教伊格那蒂烏斯，還有大天使米歇爾，以及背後的四位天使。這幅祭壇畫據推測製作於一四八六年，現存於烏菲茲美術館。畫中既莊嚴且簡潔的建築物是轉變到十六世紀的美術樣式，在波蒂切利所製作的作品當中，可以算是最為壯觀的建築物了。在布幕的兩側有兩位個頭小小的美麗天使。在高椅背寶座兩側的兩位天使，一位拿著棘冠，另一位拿著釘十字架的三根釘子，這都是象徵著基督的受難。不論是聖母表情上的溫和度，或者是

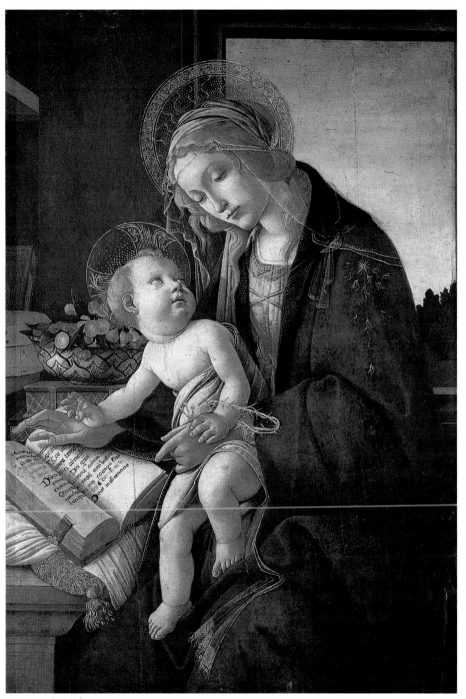

書籍聖母　1485 年　蛋彩畫畫板　58×39.5cm　米蘭波爾蒂・佩卓利美術館藏

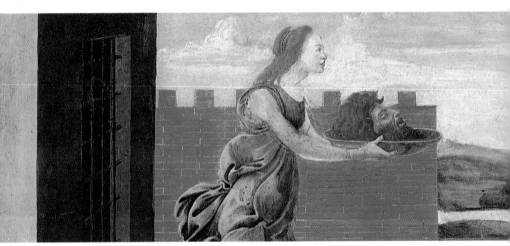

聖芭那芭祭壇畫裝飾圖　聖母哀子圖　1487 年　蛋彩畫畫板　21×41cm　翡冷翠烏菲茲美術館（上圖）
聖芭那芭祭壇畫裝飾圖　拿著洗禮著聖約翰頭部的沙樂美　1487 年　蛋彩畫畫板　21×40.5cm
翡冷翠烏菲茲美術館（下圖）

130

聖芭那芭祭壇畫裝飾圖　聖奧古斯都的靈視　1487 年　蛋彩畫畫板　20×38cm
翡冷翠烏菲茲美術館（上圖）
聖芭那芭祭壇畫裝飾圖　聖伊格那蒂烏斯心臟的摘出　1487 年　蛋彩畫畫板　21×38cm
翡冷翠烏菲茲美術館（下圖）

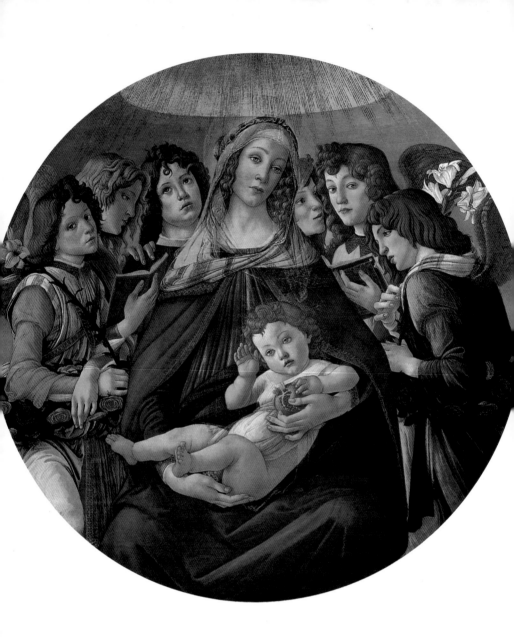

石榴聖母（聖母子與六天使） 1487 年 蛋彩畫畫板 直徑 143.5cm 翡冷翠烏菲茲美術館（上圖）
石榴聖母（局部） 1487 年 蛋彩畫畫板 翡冷翠烏菲茲美術館（右頁圖）

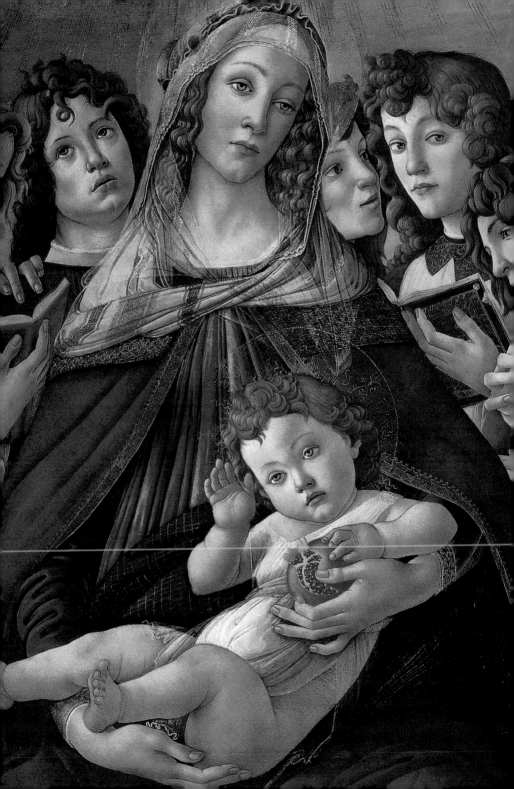

石榴聖母（局部）　1487 年　蛋彩畫畫板　翡冷翠烏菲茲美術館（上圖）
聖母戴冠與四聖人（聖馬可祭壇畫）　1490～93 年　蛋彩畫畫板　378×258cm
翡冷翠烏菲茲美術館（右頁圖）

135

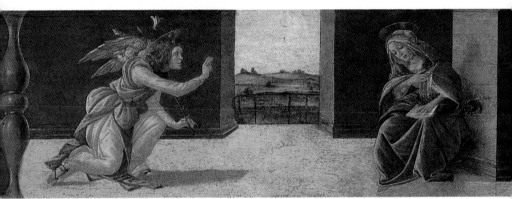

聖馬可祭壇畫裝飾圖　帕特摩斯孤島的福音書記作者聖約翰　1488～90 年　蛋彩畫畫板　21×268cm
翡冷翠烏菲茲美術館（上圖）
聖馬可祭壇畫裝飾圖　聖告　1488～90 年　蛋彩畫畫板　21×268cm　翡冷翠烏菲茲美術館（下圖）
聖馬可祭壇畫裝飾圖　書齋的聖奧古斯都　1488～90 年　蛋彩畫畫板　21×268cm
翡冷翠烏菲茲美術館（右頁上圖）

最為顯目的大天使米歇爾、洗禮約翰的禁欲表情，都與〈巴爾蒂家
族祭壇畫〉的表現相似。

重要傑作〈聖馬可祭壇畫〉

　　福音書聖人約翰、聖奧古斯都、聖伊拉斯莫斯、聖埃利基烏斯
、以及伴有天使的戴冠聖母之〈聖馬可祭壇畫〉，描繪於一四八八
～九〇年左右。這幅作品是奉獻給金銀雕工公會的主保聖人聖埃利
基烏斯。舉行戴冠儀式的天上與四位聖人所站的現實世界成為對比

聖馬可祭壇畫裝飾圖　岩窟悔悟的聖伊拉斯莫斯　1488～90 年　蛋彩畫畫板　21×268cm
翡冷翠烏菲茲美術館藏（中圖）

聖馬可祭壇畫裝飾圖　聖埃利基烏斯的奇蹟　1488～90 年　蛋彩畫畫板　21×268cm
翡冷翠烏菲茲美術館藏（下圖）

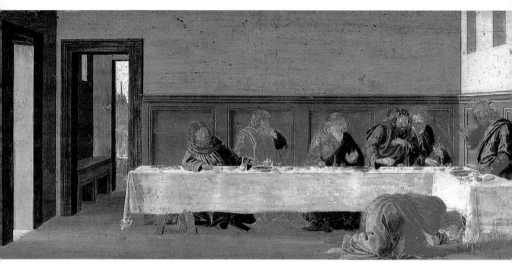

西蒙家之宴　為基督雙足塗油的瑪利亞、聖馬格西姆斯及接受最後聖體領拜的馬格達拉的瑪利亞
1491～93 年　蛋彩畫畫板　18.5×42.5cm　費城約翰詹森收藏（上圖、右頁圖）

。另一方面位於祭壇底座的板畫上的場景則是寫實的。此外，坐於
帕特摩斯孤島的岩石上的福音書記聖約翰、安靜地坐於書齋的聖奧
古斯都、簡潔且橫長構圖的聖告、以及在岩穴的悔悟的聖伊拉斯莫
斯、奇蹟地治療馬足的聖埃利基烏斯等等都是屬於寫實風格。在這
些場面當中，表現出波蒂切利所特有的緊張感覺。在搖動的橫長構
圖當中，將型態納入其中，足以刻畫出表現主義的洗鍊描寫手法。

　　據一些文獻記載，〈聖馬可祭壇畫〉在製作完成之後，即成為
名作。於是這幅作品往後被移往過許多地方，從聖馬可修道院禮拜
堂，於一五九六年移至該院司祭室，一八〇七年移至美術學院美術
館，最後在一九一九年歸烏菲茲美術館所有。作品也幾經修復，使
得畫面變形、損傷，最後雖然有最為完善的修復，但是使得當中最
為重要的運動感消失了。不過，此畫最吸引人的地方是天國的複雜
景象。這樣的景象或許是基於教條主義與象徵性的想法所完成的。
這樣的構思應當是撒沃那羅拉來到翡冷翠之後，在波蒂切利的畫面
上所留下的烙痕。

　　這幅作品可以說是波蒂切利晚年的最重要傑作。畫面的明快感
、寫實性，明確地傳達出十五世紀理性主義的畫面構成。新約聖經
最後一章的「約翰啟示錄」之幻覺與啟示的聖約翰，才是天上與人

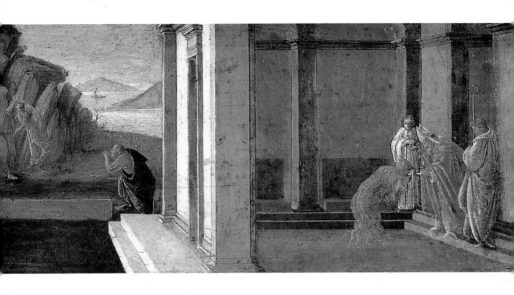

間的仲介者。他舉手向著天空，拿著空白的書籍。這一空白的書籍
，象徵著等待從天上湧現的言語。地上則站著如如不動的聖奧古斯
都、聖伊拉斯莫斯、聖埃利基烏斯。聖母則被拱形的青色智慧天使
、紅色熾火天使所包圍著。這樣的天使形成一種幻覺性的旋轉運動
。在閃爍的天上，飄動著薔薇花，金色光線的一端出現一位天使。
地上則以荒涼嚴峻的岩石與遙遠的水面為背景。這顯示出天上真實
的迷人景象與地上生硬景致之間的幻影。

　　一四八九年五月接受訂製的〈聖告〉，現今藏於烏菲茲美術館
。這幅作品與〈維納斯的誕生〉一起，從一九八六年開始接受修復
。經由這樣的修復，將以前錯誤修復的地方加以改正，使得原畫的
華麗感與色彩呈現出來。這幅作品可以說是他成熟時期的作品。當
我們看了彎曲膝蓋的天使，以及好像為了隱藏什麼而彎曲身子的聖
處女，就能知道波蒂切利對於人物畫研究的精闢入裡。因為經由這
樣的人體表現，畫面呈現出某種緊張感，使得畫面的故事性效果躍
然而出。也就是說，這幅作品除了典型的文藝復興之外，還外加了
哥德式的古老樣式。在〈聖芭芭拉的祭壇畫〉當中已經可以看到建
築物的壯麗表現。而〈聖告〉當中則有可以眺望廣大風景的建築物
入口。

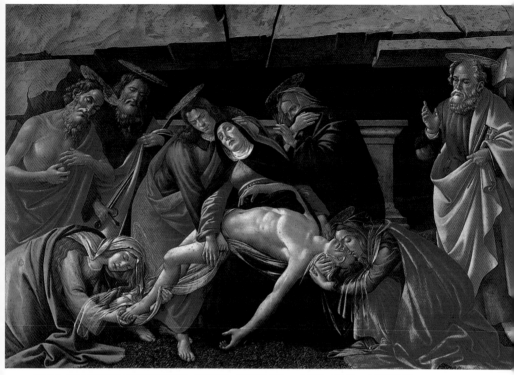

彼耶達（哀悼基督的聖彼埃羅尼斯、聖保羅、聖亨杜羅） 1490～92 年 140×207cm
蛋彩畫白楊木板 慕尼黑市立美術館

一四九〇年代以後晚年作品

　　由此推測，〈書齋當中的聖奧古斯都〉可以推測製作於一四九 圖見 154 頁
〇～一五〇〇年。在這幅作品當中，我們不能忘記波蒂切利所使用
的動態效果。聖奧古斯都坐在書齋當中，簾幕往左側拉開。在波蒂
切利的畫面當中，融合了人文主義與基督教的思想。柱上兩側上方
有紀念牌人像，後方則有半月形的聖母子像，地上有散亂的紙屑。

　　波士頓美術館的〈聖伊拉斯莫斯的領聖體〉也是同一時候製作
的作品。這幅作品當中呈現出波蒂切利作品當中所常常呈現出的象
徵主義與誇張姿態。草堂當中，聖伊拉斯莫斯由兩位助祭攙扶著拜

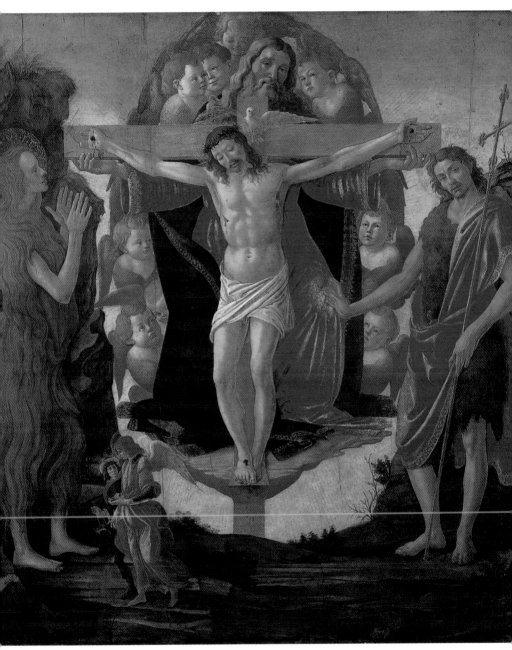

三位一體與馬格達拉的瑪利亞、洗禮者聖約翰、特比亞斯與天使　1491～93 年　蛋彩畫畫板
倫敦大學科特德協會畫廊

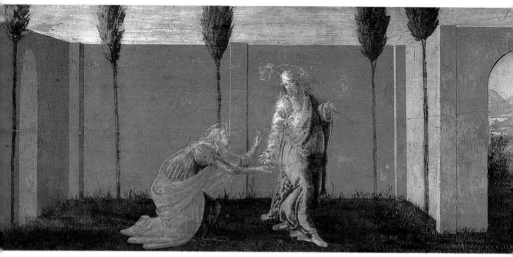

馬格達拉的瑪利亞、諾里、梅坦蓋勒　1491〜93年　蛋彩畫畫板　18.5×42.5cm　費城約翰詹森收藏
（上圖、右頁圖）

領聖體。插在十字架旁的棕櫚葉，象徵著聖人生命的即將尾聲。在
波蒂切利的作品當中時常可以看到彎著身體的人物。可以說他從十
五世紀末翡冷翠的自然主義、故事性的表現手法當中脫離開來，邁
向獨自的造型表現。只是，他的弟子菲里皮諾・李皮的作品上，則
表現出自然主義、故事性的傾向。

　波蒂切利的這種主題表現、獨自的造型性，也可以在烏菲茲美
術館的板上繪畫〈誹謗〉當中看見。這幅〈誹謗〉繪於一四九〇〜 圖見160〜163頁
九五年。這一故事主題出現於希臘畫家阿佩萊斯（紀元前四世紀）
的繪畫。在盧善的古典文學《關於誹謗》也提到這一主題，到了阿
爾貝爾蒂（L.B.Alberti,一四〇四〜七二）的《繪畫論》當中，再次
出現。在這一畫面當中，擁有驢耳朵的米達斯王傾聽兩位象徵「無
知」、「猜疑」的撒謊女人的謊言。畫面中央站著的男子表示「怨
恨」，後面的青衣女子表示「誹謗」，這位女子拉著象徵「虛偽」
的裸體男子的頭髮，編織「誹謗」頭髮的兩位女性象徵著「欺瞞」
、「嫉妒」。左側帶有頭巾的老婦人則是「悔悟」，而他所轉身眺

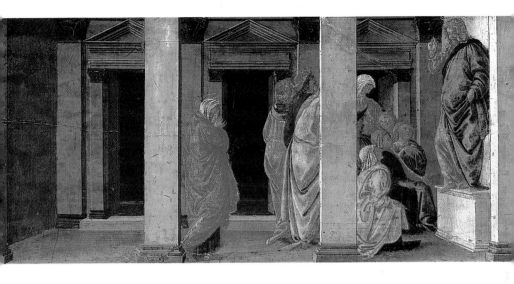

望的裸體女性是「真實」。波蒂切利所採取的舞台是十六世紀圍繞著建築物的迴廊。背景空無一物，只有清澈的天空。列柱的壁龕排列著古代人物、聖經人物。柱子下方則是帶狀浮雕。也就是說，作為迴廊本身的是基於古代主義與基督教思想所融合而成的傳統。流動於這些雕像之間的是壓抑著激烈衝動的空氣。也就是說，波蒂切利心中的不安來自於古代文化與基督教文化兩者之間的衝突。這幅作品就本質而言是觀念性的，亦即他由寫實主義的風格解放開來，於是這幅作品成為觀念性的繪畫。

　　波蒂切利的主題選擇充滿著折衷主義的色彩。就各種色調而言，他也是折衷主義的選擇。也就是說，他的主題選擇也從「神聖對話」的寓意到文學題材。而這樣的題材當中，充滿著抒情性的作品。米蘭的安普羅吉阿諾美術館的〈天蓋聖母〉是一四九三年所描繪的抒情性作品。空間的要素以堅固的構成展現出來，由此可以看到翡冷翠傳統的要素。兩位天使拉開天幕，使得畫面具備動感。人物的表情顯示出憂鬱的傾向，但是每個人物好像都是陷入沈思一般。

圖見 150、151 頁

143

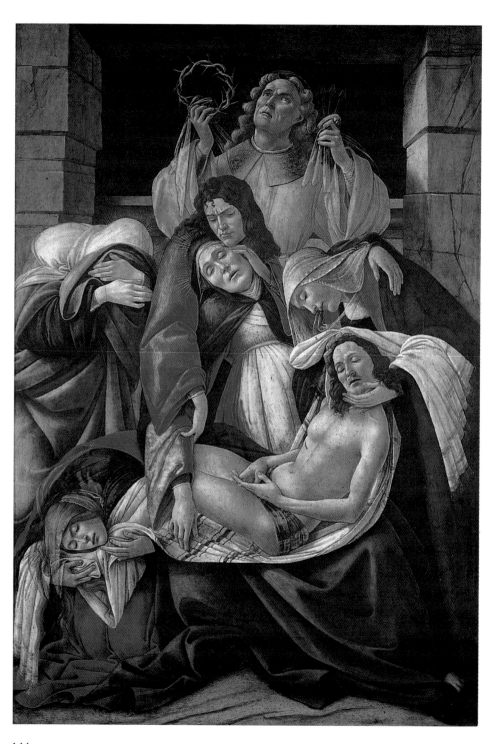

哀悼基督
1490 年
蛋彩畫畫板
107×71cm
米蘭波爾蒂‧
佩卓利美術館
（左頁圖）

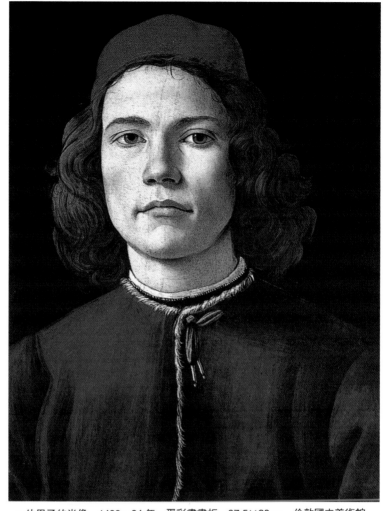

一位男子的肖像　1483～84 年　蛋彩畫畫板　37.5×28cm　倫敦國立美術館

這樣的不同神情經由波蒂切利的內省、宗教的感情統一起來。

晚年出現的幻想風格

一四九八年道明修道院僧侶撒沃那羅拉被處死。從這一年波蒂切利的財產申告單得知，他的收入相當不錯。他不只擁有聖塔‧瑪

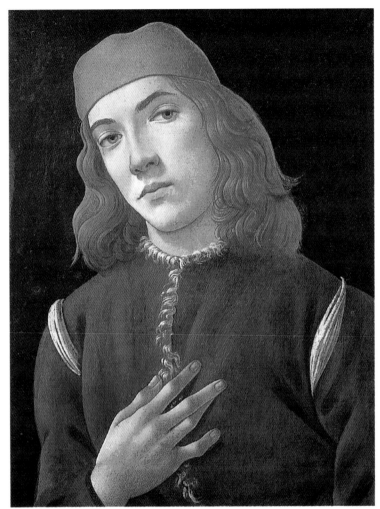

青年像　1489～90 年　蛋彩畫畫板　41×31cm　華盛頓國立美術館

利亞·諾維拉教區內的一棟房子，並且擁有收入不錯的一間別墅。
他對於撒沃那羅拉的死並非毫不關心，從他兄長希蒙涅·菲利皮在
一四九九年的日記裡得知，波蒂切利對於撒沃那羅拉的死提出質疑
。並且，撒沃那羅拉在當時翡冷翠的年輕人之間頗具影響力，而且
他的影響力也在波蒂切利的畫作中出現。在波蒂切利作品當中漸漸

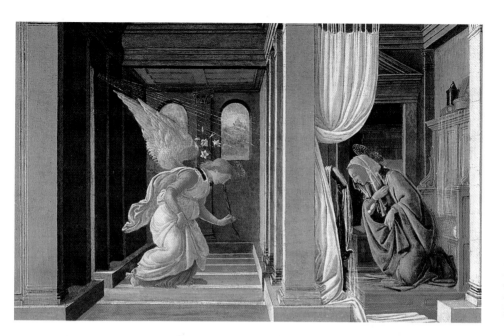

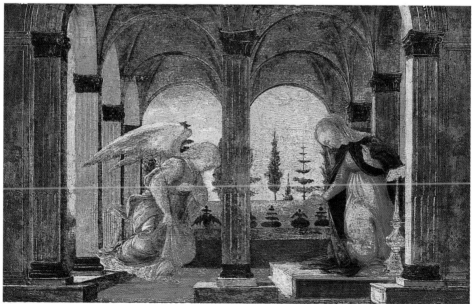

聖告　1490～93 年　蛋彩畫白楊木板　24.2×36.8cm　紐約大都會美術館（上圖）
聖告　1490～93 年　蛋彩畫畫板　16.6×27cm　紐約私人收藏（下圖）

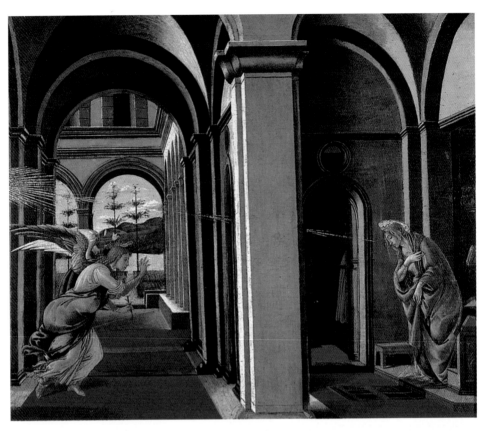

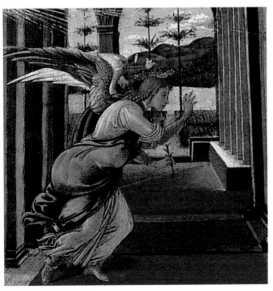

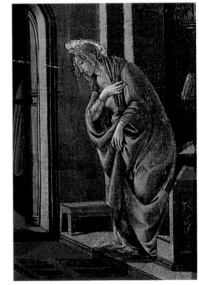

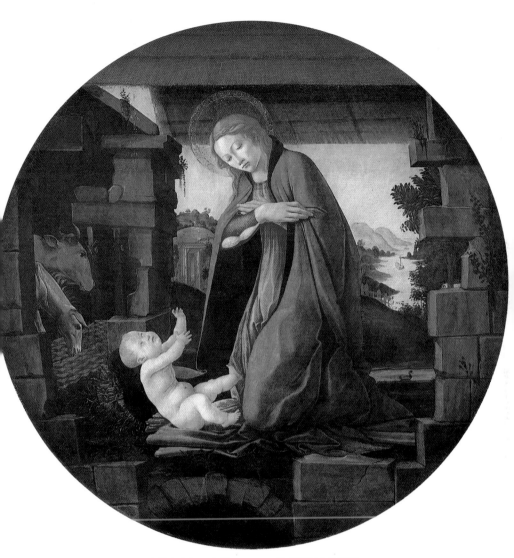

聖母與幼兒基督　1490 年　蛋彩畫畫板　直徑 59.6cm　華盛頓國立美術館

聖告　1493 年　蛋彩畫畫板　49.5×61.9cm　格拉斯柯美術館（左頁上圖）
聖告（局部）　1493 年　蛋彩畫畫板　格拉斯柯美術館（左頁下圖）

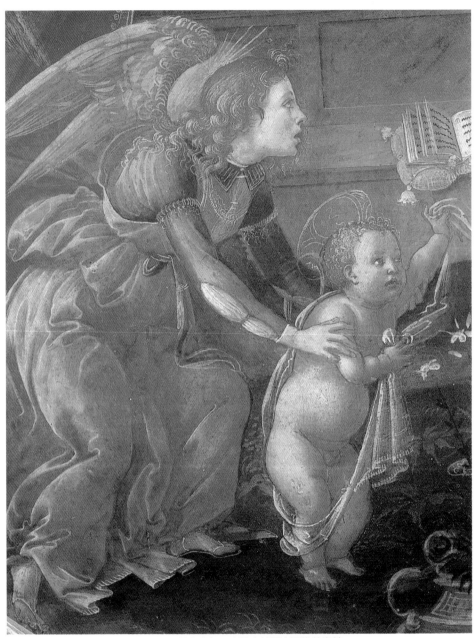

聖母與三天使（局部） 1493 年 蛋彩畫畫板 米蘭安普羅吉阿諾美術館

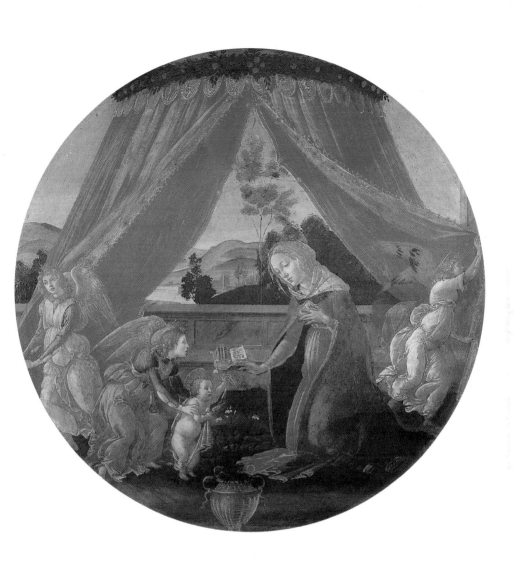

聖母與三天使（天蓋聖母）　1493 年　蛋彩畫畫板　直徑 65cm　米蘭安普羅吉阿諾美術館

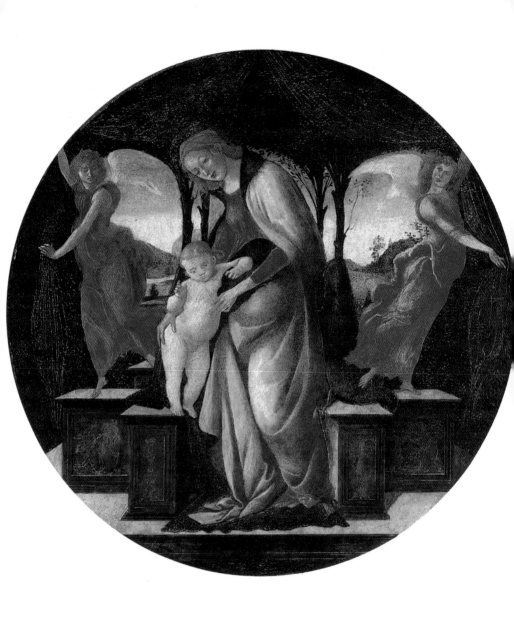

聖母子與二天使　1493 年　蛋彩、油畫畫板 直徑 34cm　芝加哥美術協會

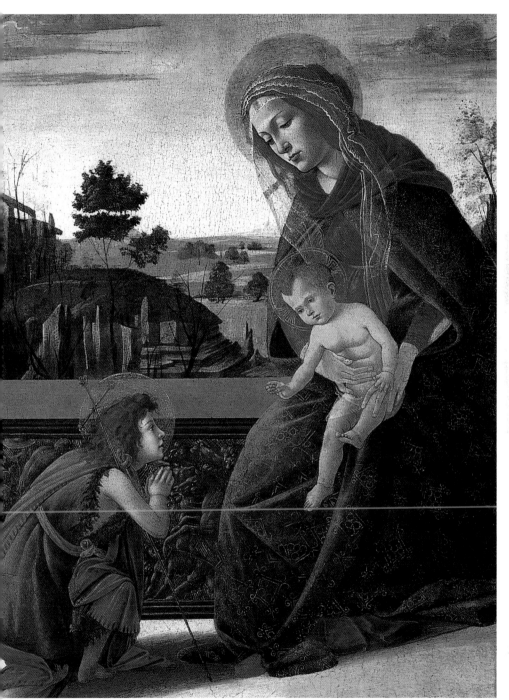

聖母子與少年聖約翰　1491～93 年　蛋彩畫畫板　47.5×38.1cm　東京石塚收藏

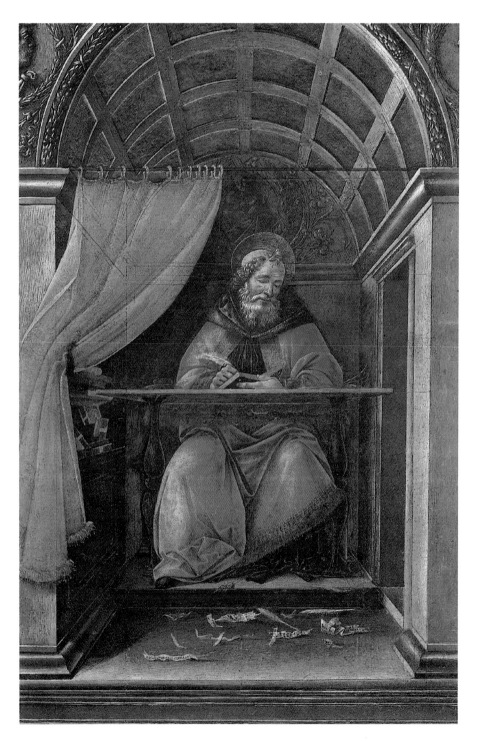

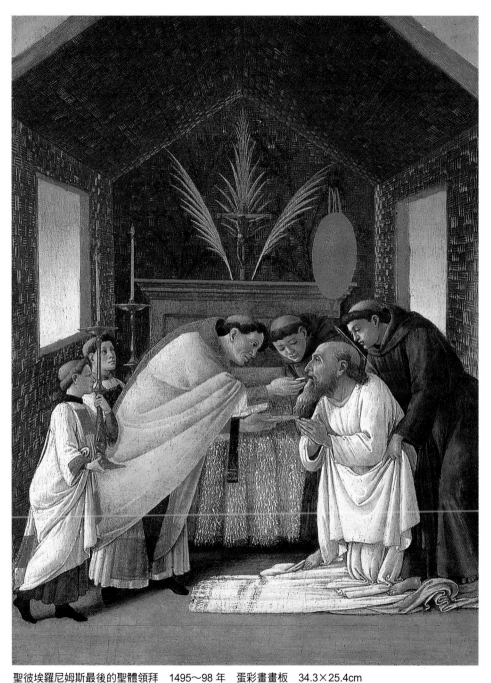

聖彼埃羅尼姆斯最後的聖體領拜　1495～98 年　蛋彩畫畫板　34.3×25.4cm
紐約大都會美術館（上圖）
書齋當中的聖奧古斯都　1490～1500 年　蛋彩畫畫板　41×27cm　翡冷翠烏菲茲美術館（左頁圖）

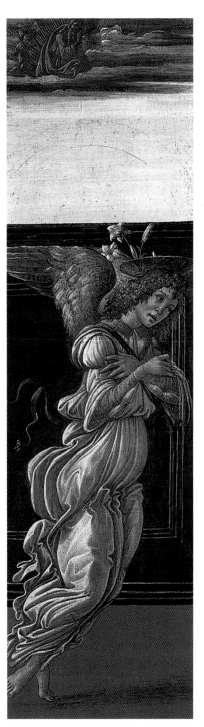
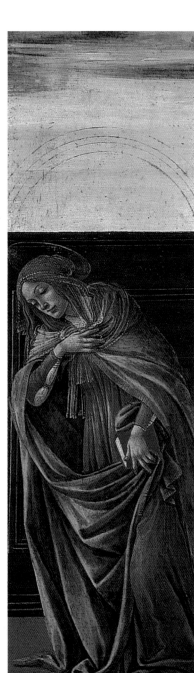

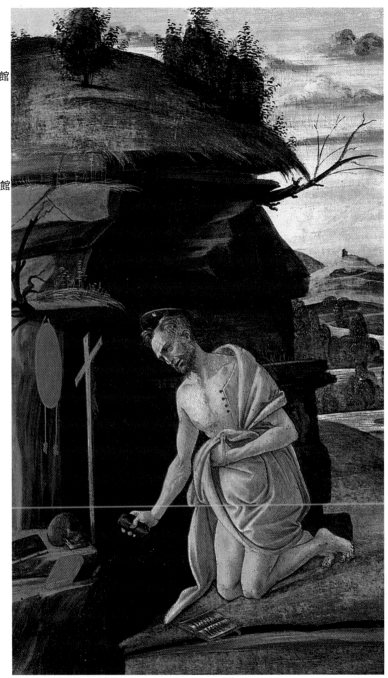

聖告的天使
1490～1500 年
蛋彩畫畫布
45×13cm
莫斯科普希金美術館
（左頁左圖）

聖告的聖母
1490～1500 年
蛋彩畫畫布
45×13cm
莫斯科普希金美術館
（左頁右圖）

懺悔的聖彼埃羅尼姆斯　1491～1500 年　蛋彩畫畫布　45×26cm
聖彼得堡艾米塔吉美術館

朱蒂特提著荷羅菲尼斯
之首　1498～1500 年
蛋彩畫畫板
36.5×20cm
阿姆斯特丹國立美術館
（右頁圖）

說教的聖多米尼克　1491～1500 年　蛋彩、油畫畫布　44.5×26cm
聖彼得堡艾米塔吉美術館

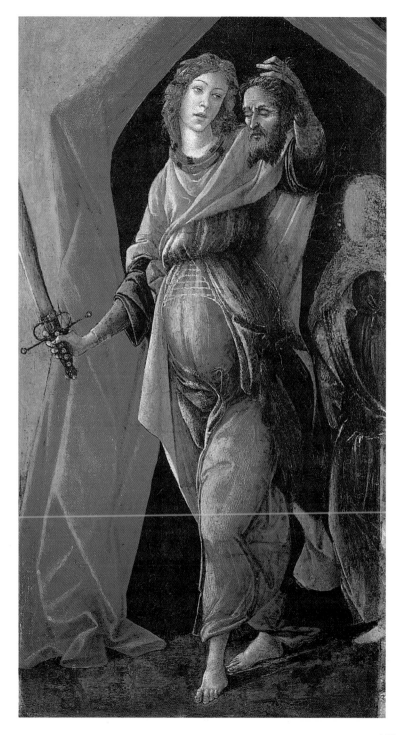

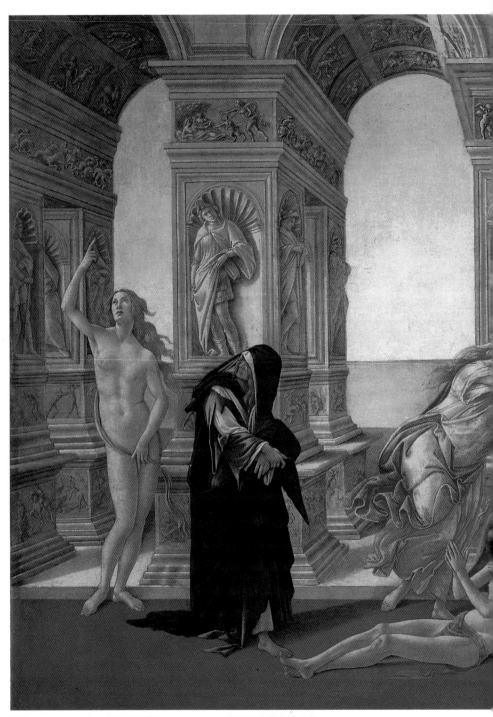

誹謗　1490~95 年　蛋彩畫畫板　62×91cm　翡冷翠烏菲茲美術館

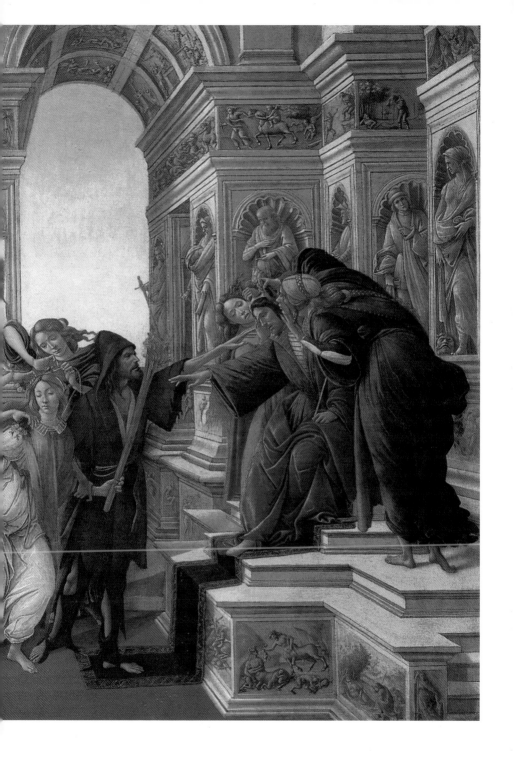

161

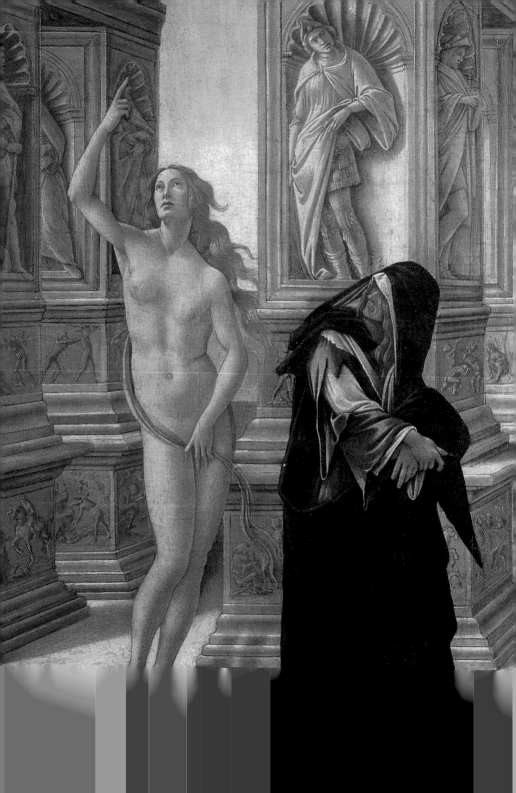

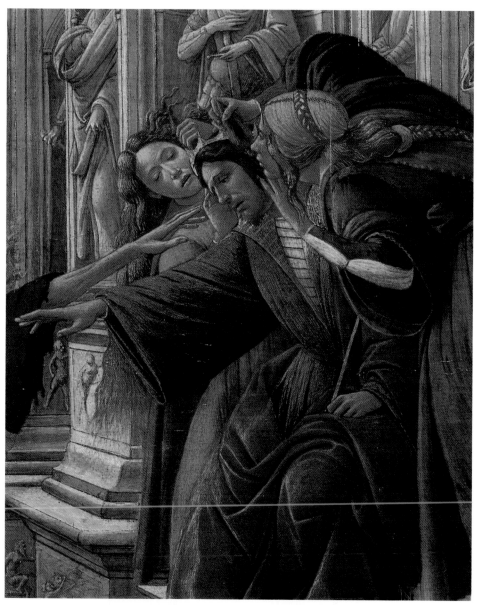

誹謗（局部）　1490～95 年　蛋彩畫畫板　62×91cm　翡冷翠烏菲茲美術館

誹謗（局部）「真實」與「悔悟」　1490～95 年　蛋彩畫畫板　翡冷翠烏菲茲美術館（左頁圖）

象徵的十字架（神秘的礫刑） 1497 年 蛋彩、油畫畫布 73×51cm 美國哈佛大學佛格美術館

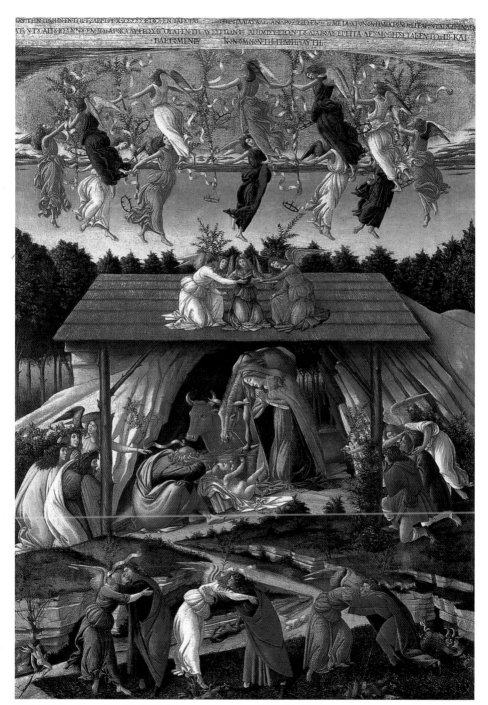

神秘的誕生　1501 年　蛋彩畫畫板　108.5×75cm　倫敦國立美術館

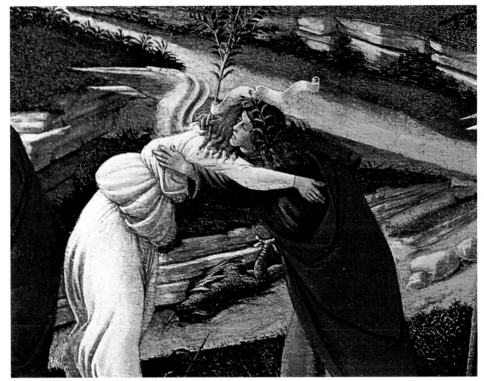

神秘的誕生（局部）　1501 年　蛋彩畫畫板　倫敦國立美術館

地出現幻想性的風格，到了十六世紀初更是有別於翡冷翠的一般潮流。

一五○一年所製作的〈神秘的誕生〉當中，使用暗示的象徵與隱喻，描繪出當時義大利的情況。從這一時期開始，他在自己的作品上署名，標示年代。

圖見 165 頁

現藏倫敦國立美術館的〈神秘的誕生〉所表現的場面是，祈禱與友愛擊敗罪惡。畫面當中令人目眩的色彩，以及由大膽、自由的人物表現所構成的多樣性，而將失望、希望混合爲一。這幅作品可

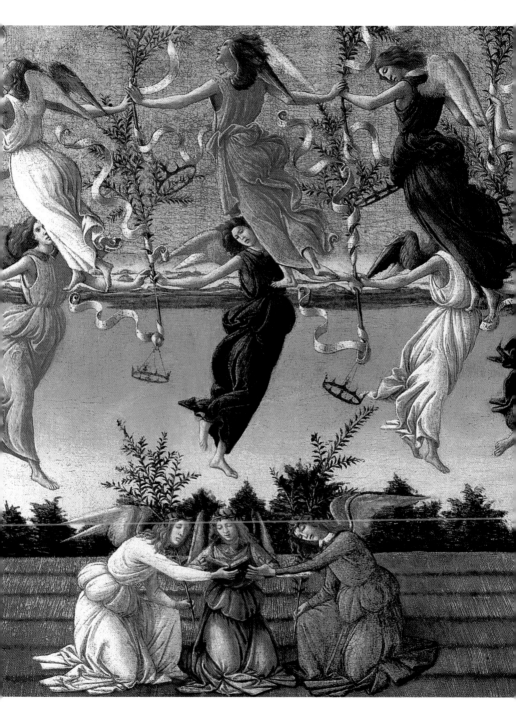

神秘的誕生（局部）　1501 年　蛋彩畫畫板　倫敦國立美術館

橄欖山的基督（局部）　1500 年　蛋彩畫畫板　格拉那達王室禮拜堂美術館（上圖）
橄欖山的基督　1500 年　蛋彩畫畫板　53×35cm　格拉那達王室禮拜堂美術館（右頁圖）

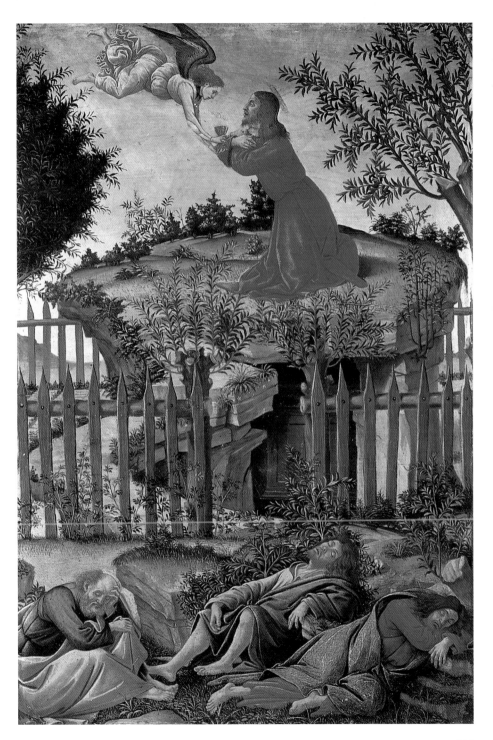

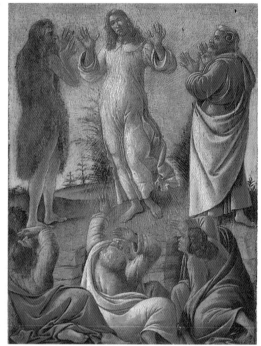

基督的變容　1500 年　蛋彩畫畫板　左翼：書齋的聖彼埃羅尼姆斯　27×7.5cm
中央：基督的變容　27.2×19.4cm　右翼：書齋的聖阿格士迪尼斯　27.1×8.4cm
羅馬帕拉維奇尼美術館

以說是這位老畫家自己心中的具體表現。圖的上方以希臘語寫著一
五○○年，這是波蒂切利唯一有年代記載的作品。這一時候也是義
大利歷史的混亂時期。依據藝術批評家所言，這幅作品固然是間接
地表現撒沃那羅拉的事情，卻也是明確地提及。畫中值得注意的地
方是，卷在橄欖樹上的細長紙張、短縮法的人物表現等古老風格的
顯著表現。這樣的表現與廣大的空間、人物的動作、作品全體的激
烈情感，恰好成為對比。因此，這幅作品可以說是波蒂切利心象的
表現，同時這樣的表現具備某種保守性的特質。因為就在這一時候
，早熟的米開朗基羅登上畫壇，從這一時代起，藝術發展上，古典

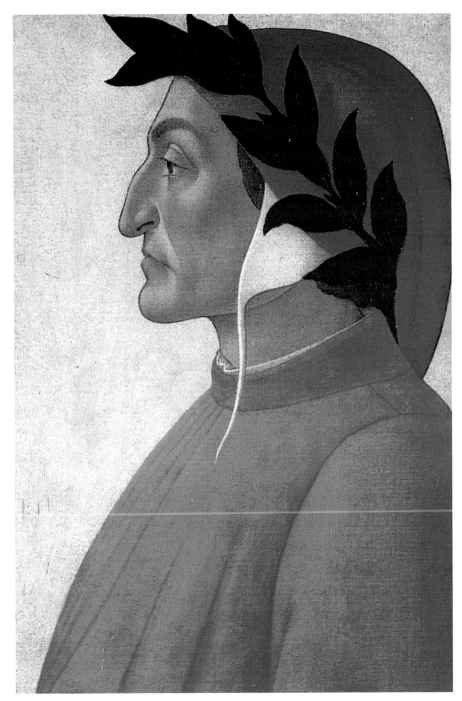

但丁肖像　1495 年　蛋彩畫畫板　54.7×47.5cm　日內瓦私人收藏

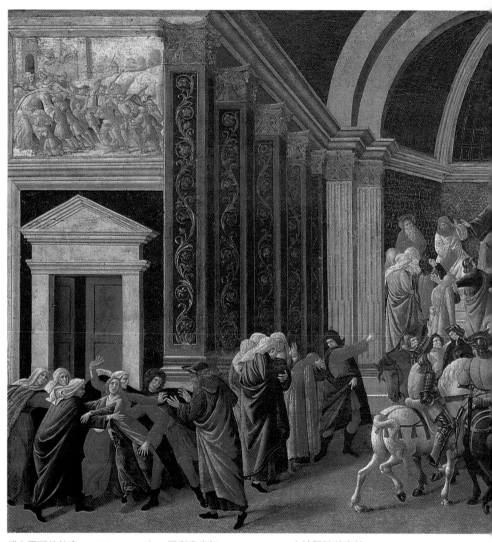

維吉尼亞的故事　1496～1504 年　蛋彩畫畫板　85×165cm　卡拉學院美術館

主義與矯飾主義（Mannerism）開始分道揚鑣。

　　比起〈神秘的誕生〉還要令人印象深刻的是〈象徵的十字架〉 圖見 164 頁

。這幅作品描繪著耶穌被釘於十字架上，左上方有上帝，背景是翡

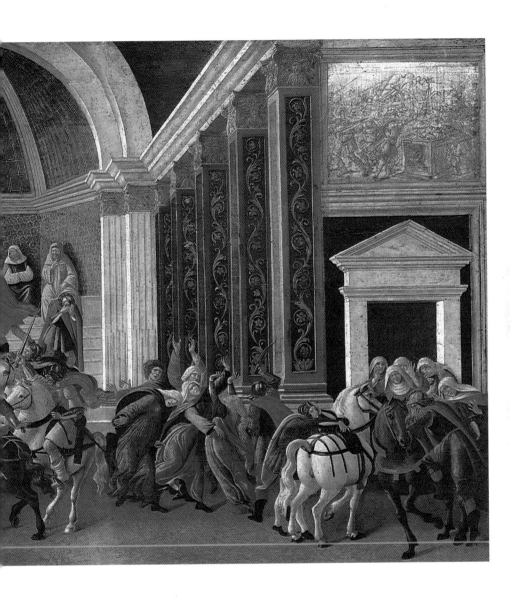

冷翠的街景，上帝將持有附有十字架圖案的盾牌之天使派遣到黑漆
漆的烏雲當中。在右側，則是惡魔所投擲出來的火把。馬革達拉的
瑪利亞使勁地抱住十字架，相對於此，天使則鞭打著獅子般的動物

聖塞諾畢斯的生涯　聖塞諾畢斯年輕時代與最初的奇蹟　1500～05 年　蛋彩畫畫板　66.5×149.5cm
倫敦國立美術館

　。這幅作品顯然是受到撒沃那羅拉傳教的影響。因為上帝的存在使
得翡冷翠避免了即將來臨的浩劫。

　　一五〇二年塞撒列·博爾吉亞（Cesare Borgia, 一四七五／七六
～一五〇七）不得不對於入侵翡冷翠感到死心，於是這一都市免於
受到他的控制。波蒂切利也在此時感到身為市民所應克盡的職責，

於是描繪了這一出色的作品。一些藝術評論家否定撒沃那羅拉對於
波蒂切利影響，特別是認為他對波蒂切利晚年選擇宗教主題也沒有
任何影響。其實，類似這幅作品主題，卻與撒沃那羅拉所傳布的啟
示錄、預言要素有密切關係。

　　撒沃那羅拉的悲劇不只對於波蒂切利的心中，也對於美術作品

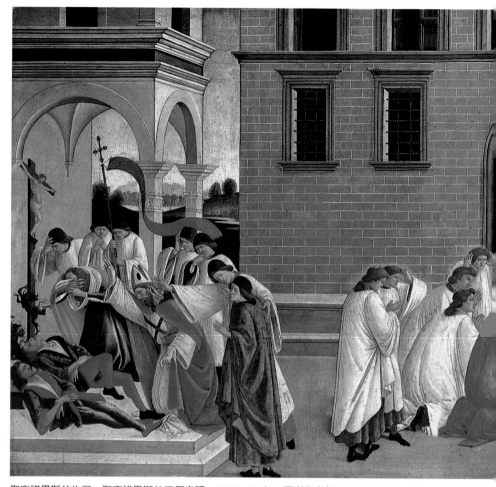

聖塞諾畢斯的生涯　聖塞諾畢斯的三個奇蹟　1500〜05 年　蛋彩畫畫板　65×139.5cm
倫敦國立美術館

　　有巨大的影響。於是在波蒂切利的內心當中，存在著兩種矛盾，一
種是梅迪奇家族的宮廷、異教性的要素，另一種則是撒沃那羅拉所
主張的將基督宗教構成個人倫理行動的這種革新與禁欲性的嚴格世
界。翡冷翠的撒沃那羅拉的支持者在市政廳上刻著「翡冷翠之王
基督」，用以對抗豪華且專制、頹廢的梅迪奇家族的統治。

　　他在製作〈神祕的誕生〉這一作品之後，似乎停止了作畫活動

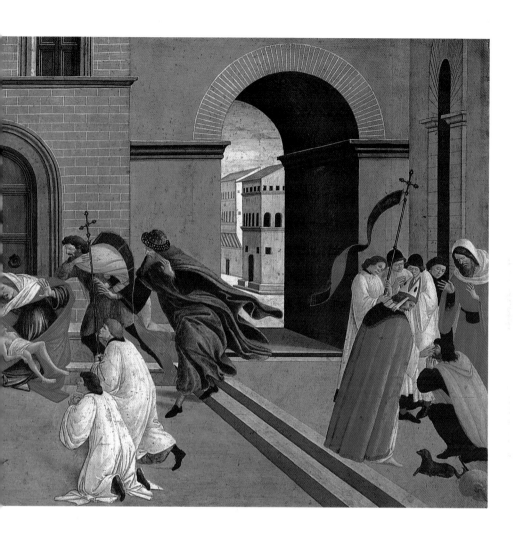

。在某人給伊沙貝拉‧德斯特（Isabera Deste，一四七四～一五三九
）的信中，推薦波蒂切利從事書房裝飾工作，信上說：「波蒂切利
能力卓著，現有餘閒。雖然他不再從事製作活動，但是依然受到尊
重。」一五〇四年他還與一些著名藝術家列名委員會，討論如何
安置米開朗基羅的〈大衛〉雕像。只是討論結果，採取菲里皮諾‧
李皮的意見，而將這一雕像安置於翡冷翠市政廳外側。由此可知年

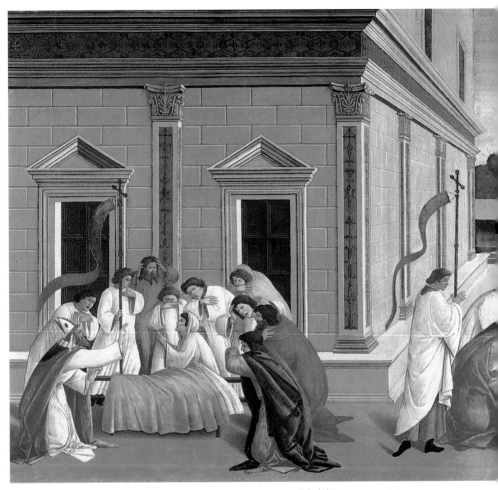

聖塞諾畢斯的生涯　聖塞諾畢斯的三個奇蹟　1500～05 年　蛋彩畫畫板　67.3×150.5cm
紐約大都會美術館

老的波蒂切利已經在翡冷翠的藝術圈內漸受淡忘了。一五○五年，
米開朗基羅被邀請到羅馬創作雕刻。一五○八年，達文西赴米蘭。
拉斐爾也到羅馬。似乎當時在造形藝術上，翡冷翠的地位已經拱手
讓給羅馬了。波蒂切利於一五一○年五月十七日去世，長眠於奧尼
桑德教堂內的家族墳墓。

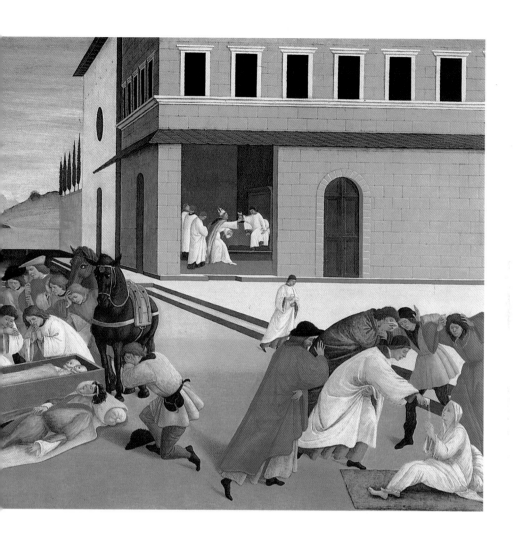

文化的創造者與
時代歷史社會變革的目擊者

　　波蒂切利的一生當中，將這樣的兩種世界結合起來，熱情地從

事藝術製作活動，並從這樣的精神當中獲得靈感，從事藝術創作。

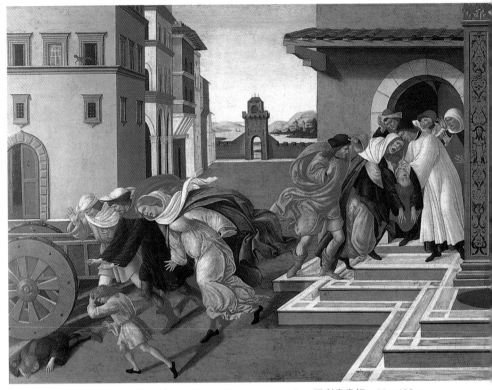

聖塞諾畢斯的生涯　聖塞諾畢斯的第九奇蹟及死亡　1500～05 年　蛋彩畫畫板　66×182cm
德勒斯登國立繪畫館

　　不論是從哪一種的精神層面獲得創作的靈感，他都能生產出富有想像力、高品質的作品。即使他從第一線的藝術製作場所退下，閉鎖於自己的內在世界，他六十五年的生涯當中，不斷地從事製作活動，創造出令人難以忘懷的藝術作品。

　　最後我們提一提波蒂切利所作關於但丁《神曲》的故事插畫，圖見 184～194 頁這是一批多達九十三幅描繪於羊皮紙上的素描。這批素描現在分散於柏林國立美術館、梵諦岡美術館。從這些作品的顯著線條主義、表現上的古代趣味，可以知道是他成熟時期的作品，註明的年份從一四八〇年到一五〇五年。

　　但丁（一二六五～一三二一）被稱為中世紀最後一位詩人，又

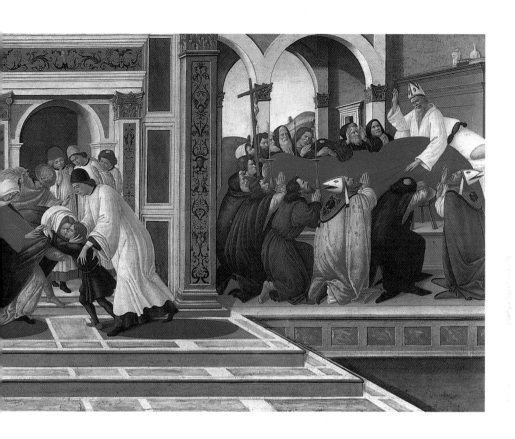

是新時代最初一位詩人。他出身翡冷翠一個屬於教皇黨的沒落小貴族家庭。早年文學創作屬於溫柔的新體詩派。他曾參加政治活動，一三〇〇年當選爲翡冷翠行政官，堅決反對教皇干涉翡冷翠內政，在一三〇二年被放逐，至死沒有回到故鄉。《神曲》是但丁放逐初年，約在一三〇七年開始寫作，到逝世前才完成。他看到義大利和歐洲處於紛爭混亂狀態，因而對祖國和人類命運懷著深切的憂慮。他認爲祖國的和平與統一是當時重要的課題，堅信在不久的將來，會有實現這種理想的人物出現。寫作《神曲》的動機正是他意識到自己擔負著揭露現實，喚醒人心的使命。

《神曲》的故事，採用中古夢幻文學形式。敘述但丁在林中迷

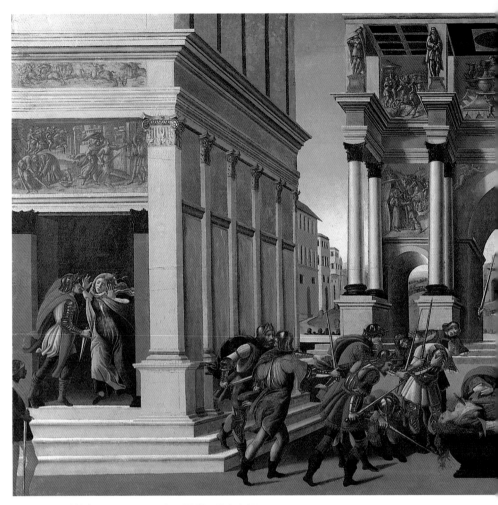

魯克勒迪亞的故事　1496～1504 年　蛋彩、油畫畫板　83.5×180cm
波士頓伊莎貝拉‧斯杜瓦特‧加德納美術館藏

路後走出森林，忽然被豹、獅、狼三隻野獸擋住去路。正危急時，
出現了羅馬詩人維吉爾，他受貝雅特里齊的囑託去救但丁，引導他
遊歷地獄和煉獄，貝雅特里齊又引導他去遊天國。其中過程分爲〈
地獄〉、〈煉獄〉和〈天國〉三部曲，每部都有三十三歌，加上全
書序幕的第一歌，共一百歌。全書情節充滿寓意，但丁所要表現的

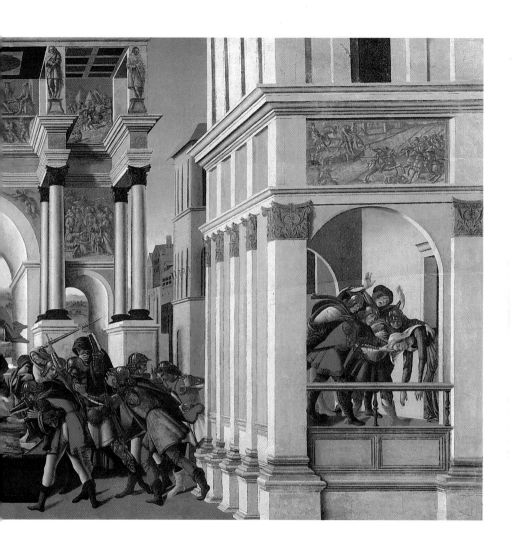

主題是在新舊交替的時代，個人和人類如何從迷惘和錯誤中，經過
苦難和考驗，到達真理和至善的境地。維吉爾象徵理性和哲學，貝
雅特里齊則象徵信仰和神學，但丁幻遊地獄和天國時，和遇到的
一些歷史上的著名人物交談，廣泛討論當時政治、社會和文化上
的問題。《神曲》描寫的是來世，但詩中的來世正是現世的反映，

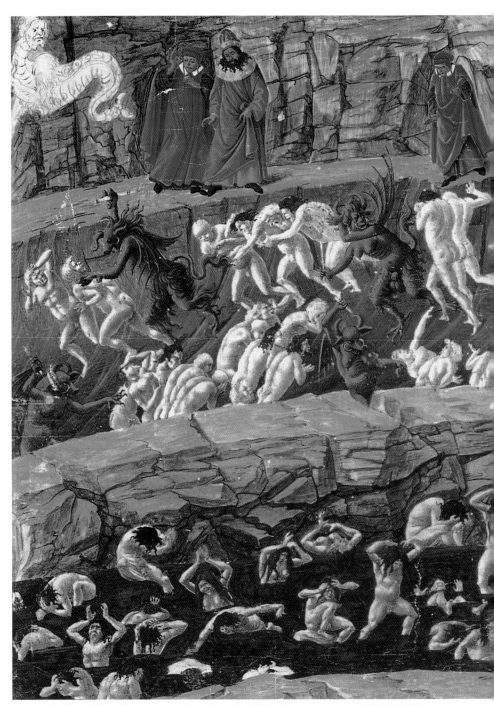

《神曲》〈地獄〉篇第 18 歌　1480〜90 年　羊皮紙鋼筆墨水畫　32×47cm　柏林國立美術館

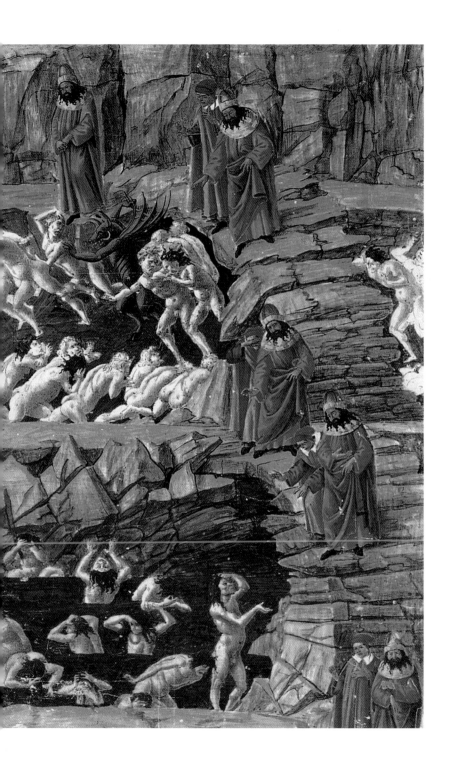

《神曲》〈地獄〉篇第 10 歌　1480〜90 年　羊皮紙鋼筆墨水畫　32×47cm　梵諦岡教廷圖書館

地獄是現世情況，天國是理想，煉獄則是從現實到達理想必經的苦難歷程。波蒂切利的《神曲》插畫，刻畫書中人物性格鮮明，境界極為逼真，整體看來有如一座豐富多姿的人物形象畫廊，極為成功地表達但丁詩中的特徵。

　　波蒂切利真可說是素描的巨匠，可以說是翡冷翠的繪畫象徵。也就是說，他將多斯卡那的這一城市之最為豐富、最值得注目的一段時期，全部納入自己的藝術當中。

　　波蒂切利的個性與他的最大支持者梅迪奇家族有著密不可分的關係。梅迪奇家族的環境，可以使用豪華王羅倫佐的一段謝肉祭詩歌來說明：「盡情歡樂，不知明日身在何處。」所以一般認為當時翡冷翠之環境乃是，天真、顯著地懷疑色彩，就文化、經濟而言是富饒的。其實，並非如此，因為就波蒂切利藝術而言，畫中反映出當時社會的不安、自己所居住的翡冷翠的不安定政治局面，這正是

《神曲》〈地獄〉篇第 34 歌　1480～90 年　羊皮紙彩色畫　64×94cm
柏林國立美術館素描版畫室

這位「翡冷翠畫家」波蒂切利的具體情形。他不只是將所有文化、
政治的偉大創造性之緊張感,以高於其他畫家的表現手法呈現出來
,同時也是這一時代的歷史、社會變革的真實目擊者。

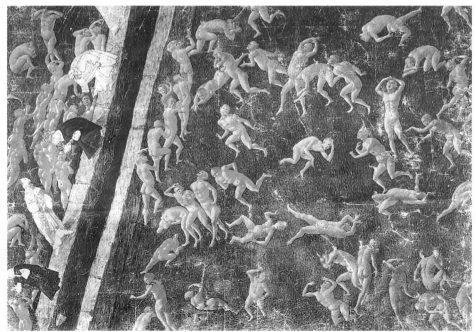

《神曲》〈地獄〉篇第 15 歌　1480～90 年　羊皮紙鋼筆墨水畫　32×47cm　梵諦岡教廷圖書館

《神曲》〈地獄〉篇第 13 歌（局部）　1480〜90 年　羊皮紙銀筆草圖鋼筆墨水畫　32×47cm
梵諦岡教廷圖書館（上圖）

《神曲》〈地獄〉篇第 13 歌　1480〜90 年　羊皮紙銀筆草圖鋼筆墨水畫　32×47cm
梵諦岡教廷圖書館（左頁上圖）

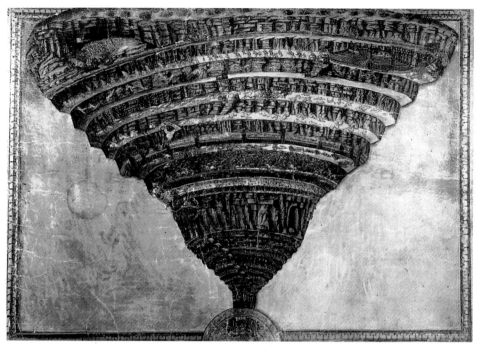

但丁神曲地獄全圖　1480～90 年　羊皮紙彩色鋼筆畫　32×47cm　梵諦岡教廷圖書館（上圖）
《神曲》〈地獄〉篇第 8 歌　1480～90 年　羊皮紙彩色畫　32×47cm　柏林國立美術館（下圖）

《神曲》〈地獄〉篇第 31 歌　1480～90 年　羊皮紙鋼筆墨水畫　32×47cm　柏林國立美術館（上圖）

《神曲》〈地獄〉篇第 34 歌　1480～90 年　羊皮紙彩色畫　64×94cm　柏林國立美術館（下圖）

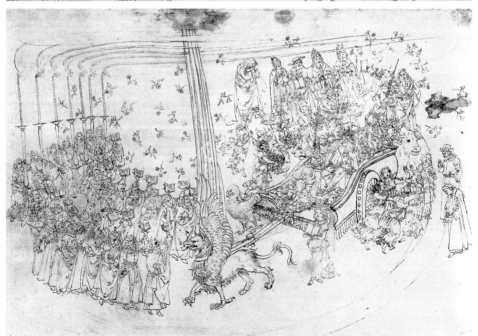

《神曲》〈煉獄〉篇第 28 歌　1490 年　羊皮紙水彩畫　32×47cm　柏林國立美術館（上圖）
《神曲》〈煉獄〉篇第 30 歌　1490 年　羊皮紙水彩畫　32×47cm　柏林國立美術館（下圖）

《神曲》〈天國〉篇第 6 歌　1495～1505 年　羊皮紙鋼筆畫　32×47cm　柏林國立美術館（上圖）
《神曲》〈天國〉篇第 24 歌　1495～1505 年　羊皮紙鋼筆畫　32×47cm　柏林國立美術館（下圖）

194

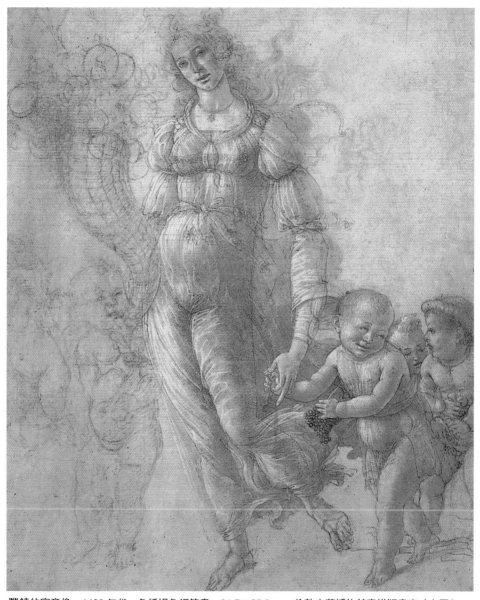

豐饒的寓意像　1480 年代　色紙褐色鋼筆畫　31.7×25.3cm　倫敦大英博物館素描版畫室（上圖）

《神曲》〈天國〉篇第 28 歌　1495～1505 年　羊皮紙銀筆草圖鋼筆畫　32×47cm
柏林國立美術館素描版畫室（左頁上圖）

東方三博士的禮拜草稿片斷　1500～05 年　蛋彩畫　31.5×33.7cm　紐約摩根圖書館（左頁下圖）

天使　1490～94 年　素描　26.6×16.5cm　翡冷翠烏菲茲美術館版畫素描室

196

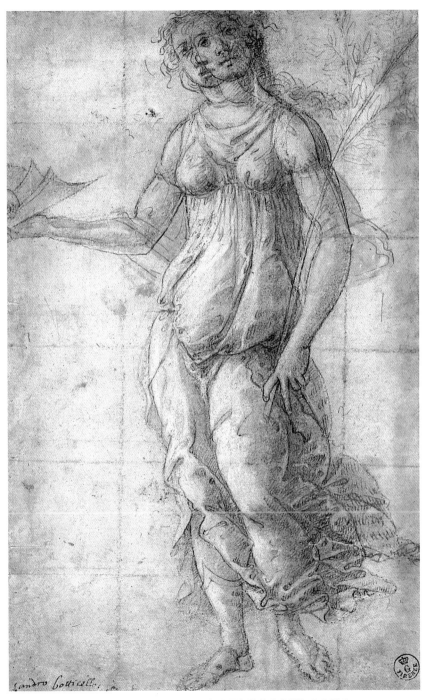

帕拉斯　1482～93 年　素描　22×14cm　翡冷翠烏菲茲美術館版畫素描室

波蒂切利畫筆下的女性容顏

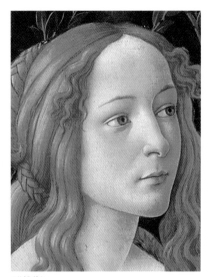

維納斯

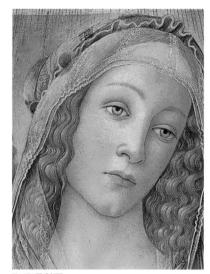

聖母瑪利亞

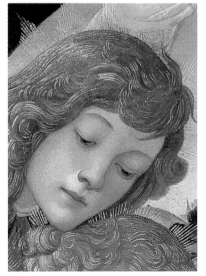

天使

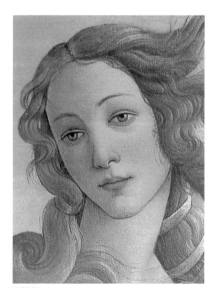

維納斯

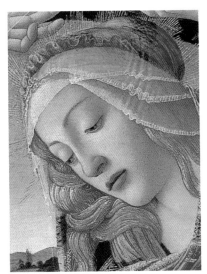

聖母瑪利亞

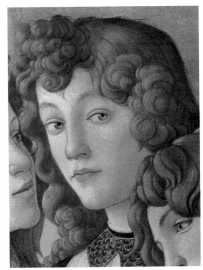

天使

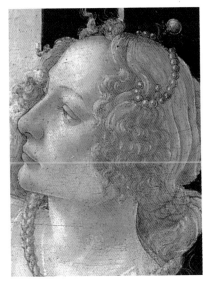

三美神之一

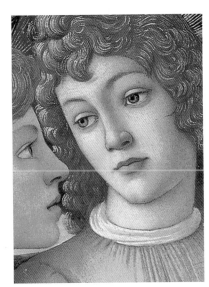

天使

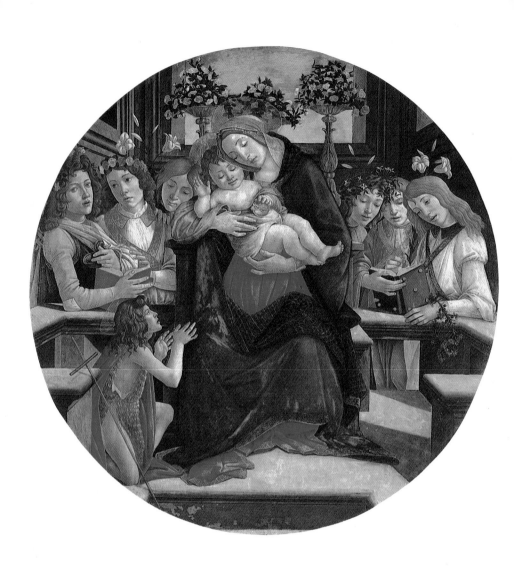

波蒂切利工坊作品　聖母子與六天使與洗禮者聖約翰　1488～90 年　蛋彩畫畫板　直徑 170cm
羅馬波格塞美術館

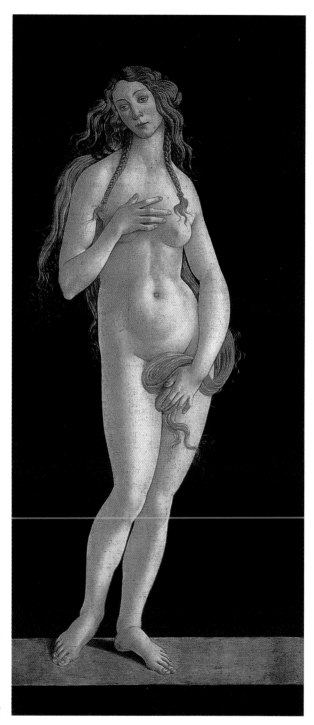

波蒂切利工坊作品　維納斯
1480 年　蛋彩畫畫板
157×68cm　柏林國立美術館

波蒂切利年譜

一四三九　梅迪奇家族開創者老柯吉莫成為翡冷翠行政長官。

一四四五　波蒂切利出生於翡冷翠附近。亦有記錄他生於一四
　　　　　四四年。他是兄弟姊妹眾多家庭中較小的一人。此
　　　　　時代正值翡冷翠黃金時代。父親馬利亞諾・迪・凡
　　　　　尼・斐里佩比是個製革匠。（古騰堡發明活字印刷
　　　　　術）

一四四七　二歲。波蒂切利隨家人移居亞諾河的桑德・杜里尼
　　　　　達橋附近的皮工廠。

一四五二　七歲。撒沃那羅拉出生於菲拉拉。（達文西出生）

一四五七　十二歲。老柯吉莫在加萊吉建造別墅，並在此地舉
　　　　　行新柏拉圖哲學會聚會。

一四六四　十九歲。老柯吉莫去世。波蒂切利進入弗拉・菲利
　　　　　波・李皮的畫坊學畫。

一四六七　二十二歲。菲利波・李皮赴史波雷特。請波蒂切利
　　　　　留守畫坊。之後不久與維洛其奧共同開設畫坊。

一四六九　二十四歲。波蒂切利似乎獨立從事繪畫活動。

一四七〇　二十五歲。波蒂切利開設自己的畫坊，同年六月接
　　　　　受〈剛毅〉訂單。已經呈現自己作品的獨特風格。

一四七一　二十六歲。豪華王羅倫佐從父親皮埃羅・依爾・哥
　　　　　特索手中接下翡冷翠的控制權。（德國畫家杜勒出
　　　　　生）

一四七二　二十七歲。波蒂切利加入屬於畫家的聖路加公會（

聖母子（局部） 1468 年
蛋彩畫畫板 72×50cm
翡冷翠烏菲茲美術館

畫家組織）。收了老師弗拉・菲利波・李皮之子十
五歲的菲利皮諾・李皮為徒，兩人日後成為親密
的友人。（達文西加入翡冷翠聖路加公會）

一四七四　二十九歲。波蒂切利到比薩從事一連串的繪畫製
作活動，夏天描繪比薩大教堂〈聖母昇天〉（一五
八三年破棄）。

一四七六-七八　三十一～三十三歲。波蒂切利製作〈基督誕
生〉。

一四七七-八二　三十二～三十七歲。波蒂切利製作〈春〉。

一四七八　三十三歲。教皇希克斯多斯四世策動帕茲家族叛亂
，在教堂的禮拜中殺害朱利亞諾・梅迪奇，羅倫佐
・梅迪奇僅受輕傷逃過一劫。這一叛亂的平定使得
梅迪奇家族穩定地控制翡冷翠的政局。波蒂切利接
受繪畫訂單，將叛亂者肖像描繪於市政廳而受到梅

翡冷翠烏菲茲美術館的波蒂切利繪畫陳列專室，包括〈春〉與〈維納斯的誕生〉等名畫。

迪奇家族的青睞。正式受到梅迪奇家族庇護。繪畫題材與思想開始受到新柏拉圖主義的影響。

一四八〇　三十五歲。波蒂切利擴大自己的畫坊，展開更為旺盛的創作活動。

一四八一　三十六歲。波蒂切利被梅迪奇家族派遣到羅馬從事裝飾壁畫活動，創作〈摩西的考驗〉、〈基督的考驗〉、〈反叛者的懲罰〉。（達文西著手畫〈東方三博士的禮拜〉）

一四八二　三十七歲。波蒂切利因為父親去世，返回翡冷翠。為西斯丁做壁畫報酬二五〇金幣。（達文西移居米蘭）

一四八三　三十八歲。波蒂切利與當代著名畫家吉蘭岱奧、佩爾吉諾、皮埃羅·德爾·波拉伊沃羅一同接受翡冷翠普拉奧利宮「百合之廳」的濕壁畫裝飾工作。以後因為羅倫佐委託〈德卡美濃〉壁畫的製作而中止。（拉斐爾出生）

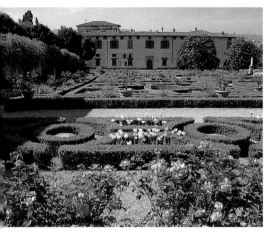

卡斯特拉別墅是梅迪奇家族別墅之一，波蒂切利名畫〈春〉與〈維納斯的誕生〉原存於此。

撒沃那羅拉處刑場遺蹟

一四八四-八六　三十九～四十一歲。製作〈維納斯的誕生〉。

一四八五　四十歲。開始著手製作但丁《神曲》插畫。

一四八七　四十二歲。接受翡冷翠市政廳委託製作接待室的圓形壁畫，此作應為〈石榴聖母〉。

一四八九　四十四歲。波蒂切利至一四九〇年為止，描繪〈聖告〉，報酬三十金幣。多米尼克教會僧侶撒沃那羅拉受羅倫佐的邀請來到翡冷翠。波蒂切利的藝術，從一四九〇年開始到去世為止，受到撒沃那羅拉的影響。至此以後，他的畫面當中，存在著基督教義與新柏拉圖主義的影響。

一四九一　四十六歲。撒沃那羅拉成為翡冷翠聖馬可修道院院長。波蒂切利參加翡冷翠大教堂正面部裝飾計畫委員會會議。（哥倫布發現新大陸）

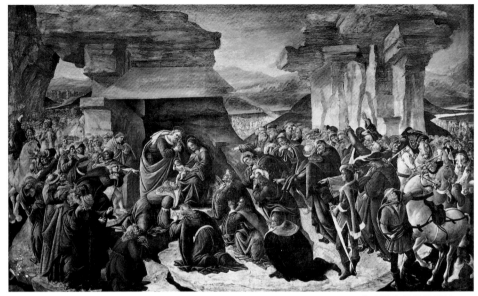

東方三博士的禮拜　1500～05 年（未完成）　蛋彩畫畫板　107.5×173cm　翡冷翠烏菲茲美術館

一四九二　四十七歲。豪華王羅倫佐去世。

一四九三　四十八歲。三月三十日，兄長喬宛尼去世。

一四九四　四十九歲。撒沃那羅拉聯合軍隊，將羅倫佐之子及
　　　　　家族驅逐趕出翡冷翠。推行「燒毀虛偽」的運動。
　　　　　對於藝術品採取管制措施。梅迪奇家族被驅逐，共
　　　　　和國在翡冷翠得以恢復。撒沃那羅拉自己宣傳揭露
　　　　　了教皇的腐化、梅迪奇的暴虐和財主們的遊手好閒
　　　　　。他在號召「罪孽深重的義大利進行懺悔」的同時
　　　　　，反對文藝復興時代的一切成就。他的追隨者唱著
　　　　　聖歌焚毀藝術作品和書籍。直到一四九八年根據
　　　　　教皇亞歷山德羅六世命令，撒沃那羅拉被宣佈為
　　　　　異端，判處死刑。（法軍入侵義大利）

一四九五　五十歲。製作但丁《神曲》插畫。（達文西著手
　　　　　畫〈最後的晚餐〉）

波蒂切利墓碑　　奧尼桑德教堂波蒂切利墓碑刻著他的本名
　　　　　　　　亞歷山德羅・馬利亞諾・菲利佩皮之墓

一四九六　五十一歲。製作桑弗列迪亞諾城門外的聖瑪莉亞・
　　　　　蒙迪傑里修道院大寢室壁畫〈聖方濟〉（一五二
　　　　　九～三〇年戰亂倒毀）。撒沃那羅拉的聖馬可修
　　　　　道院院長之職被撤銷。

一四九八　五十三歲。三月十五日受委託裝飾威尼斯布基新居
　　　　　。撒沃那羅拉被處火刑。九月二十日，路加・巴傑
　　　　　里著作在威尼斯出版，讚譽波蒂切利為遠近法的巨
　　　　　匠。（米開朗基羅創作〈大衛〉、〈聖彼得大教堂
　　　　　〉）

一五〇〇　五十五歲。波蒂切利繪製〈神秘的誕生〉，使用隱
　　　　　喻手法暗示當時義大利實況。

一五〇四　五十九歲。波蒂切利參與米開朗基羅〈大衛〉雕像
　　　　　安置委員會，提案設於大教堂樓梯，但後來還是依
　　　　　照他人意見設於市政廳廣場。似乎在藝壇不受重視
　　　　　。他的聲望逐漸由絢爛歸於平淡，隱居鄉間別墅。

一五〇五　六十歲。畫家組織聖路加公會會費多年未繳會費，
　　　　　於十月十八日全數繳清。

一五一〇　六十五歲。波蒂切利去世，於五月十七日安葬於翡
　　　　　冷翠奧尼桑德教堂內。

國家圖書館出版品預行編目資料

波蒂切利：翡冷翠的美神＝ Botticelli /
何政廣主編 --初版，--台北市：
　藝術家出版：民 88
　　面；　　公分--（世界名畫家全集）
ISBN　957-8273-34-7　（平裝）

1. 波蒂切利（ Botticelli,　Sandro, 1445-
1510）-傳記 2. 波蒂切利（ Botticelli,　Sandro
,1445-1510）-作品評論
3.畫家-義大利-傳記

940.9945　　　　　　　　88006176

世界名畫家全集

波蒂切利 Botticelli

何政廣／主編

發行人　何政廣
編　輯　王庭玫・魏伶容・林毓茹
美　編　王孝嫩・莊明穎
出版者　藝術家出版社
　　　　台北市重慶南路一段 147 號 6 樓
　　　　TEL：（02）23719692~3
　　　　FAX：（02）23317096
　　　　郵政劃撥：0104479-8 號帳戶

總　經　銷　時報文化出版企業股份有限公司
　　　　　　桃園縣龜山鄉萬壽路二段351號
　　　　　　TEL:（02）2306-6842

印　刷　欣　佑彩色製版印刷有限公司
初　版　中華民國 88 年（1999）6 月
定　價　台幣 480 元

ISBN　　957-8273-34-7
法律顧問　蕭雄淋

波蒂切利墓碑　　　奧尼桑德教堂波蒂切利墓碑刻著他的本名
　　　　　　　　　亞歷山德羅・馬利亞諾・菲利佩皮之墓

一四九六　五十一歲。製作桑弗列迪亞諾城門外的聖瑪莉亞・
　　　　　蒙迪傑里修道院大寢室壁畫〈聖方濟〉（一五二
　　　　　九～三〇年戰亂倒毀）。撒沃那羅拉的聖馬可修
　　　　　道院院長之職被撤銷。

一四九八　五十三歲。三月十五日受委託裝飾威尼斯布基新居
　　　　　。撒沃那羅拉被處火刑。九月二十日，路加・巴傑
　　　　　里著作在威尼斯出版，讚譽波蒂切利為遠近法的巨
　　　　　匠。（米開朗基羅創作〈大衛〉、〈聖彼得大教堂
　　　　　〉）

一五〇〇　五十五歲。波蒂切利繪製〈神秘的誕生〉，使用隱
　　　　　喻手法暗示當時義大利實況。

一五〇四　五十九歲。波蒂切利參與米開朗基羅〈大衛〉雕像
　　　　　安置委員會，提案設於大教堂樓梯，但後來還是依
　　　　　照他人意見設於市政廳廣場。似乎在藝壇不受重視
　　　　　。他的聲望逐漸由絢爛歸於平淡，隱居鄉間別墅。

一五〇五　六十歲。畫家組織聖路加公會會費多年未繳會費，
　　　　　於十月十八日全數繳清。

一五一〇　六十五歲。波蒂切利去世，於五月十七日安葬於翡
　　　　　冷翠奧尼桑德教堂內。

國家圖書館出版品預行編目資料

波蒂切利：翡冷翠的美神＝Botticelli /
何政廣主編 --初版，--台北市：
藝術家出版：民 88
　　面；　　公分--（世界名畫家全集）
ISBN　957-8273-34-7 （平裝）

1. 波蒂切利（Botticelli, Sandro, 1445-
1510）-傳記 2. 波蒂切利（Botticelli, Sandro
,1445-1510）-作品評論
3.畫家-義大利-傳記

940.9945　　　　　　　　88006176

世界名畫家全集

波蒂切利 Botticelli

何政廣／主編

發行人　何政廣
編　輯　王庭玫・魏伶容・林毓茹
美　編　王孝媺・莊明穎
出版者　藝術家出版社
　　　　台北市重慶南路一段 147 號 6 樓
　　　　TEL：（02）23719692~3
　　　　FAX：（02）23317096
　　　　郵政劃撥：0104479-8 號帳戶

總　經　銷　時報文化出版企業股份有限公司
　　　　　　桃園縣龜山鄉萬壽路二段351號
　　　　　　TEL：（02）2306-6842

印　刷　欣　佑彩色製版印刷有限公司
初　版　中華民國 88 年（1999）6 月
定　價　台幣 480 元

ISBN　　957-8273-34-7
法律顧問　蕭雄淋